KB051629

차례

¶

여성 디자이너의 비참, 남성 디자이너의 처참

지난해 어느 즈음인가 '여성 디자이너는 미녀일 필요가 없다'는 글이 온라인에서 떠돌았다. 필명 J의 그 글은 바로 〈디자인 평론〉 1호[2015]에 실린 '미녀 디자이너'라는 글에 대한 정면 비판이었다. 편집자로서 당황스러웠지만, 부정할 수 없는 적실한 비판이었다. 이런 건 방어할 일이 아니라 적극적으로 끌어안아야 할 일이라는 판단이 들었다. 그래서 원래 잡아놓았던 주제를 밀쳐놓고, 3호 특집 주제를 '여성, 디자이너'로 전격 교체했다.

이 주제 아래 모두 6편의 글을 실었다. 먼저 이른바 '미녀 디자이너 논쟁'에 대해 여러 사람들의 의견을 들어보기 위해 본지로서는 처음으로 좌담을 마련했다. 여기에는 원 텍스트의 필자, 디자이너 출신의 법관, 현역 디자이너, 디자인 전공 학생 등 각기 다른 주체 위치의 인물들이 참석하여 이 문제를 어떻게 보는가에 대한 이야기를 풀어냈다.

'미녀 디자이너 논쟁'의 계기를 제공한 '여성 디자이너는 미녀일 필요가 없다'는 글의 필자를 수배하여 허락을 받고 본지에 다시 실었다. 독자들은 당시의 분위기를 생생히 느낄 수 있을 것이다. 좌담과 '미녀 디자이너는...'이 여성 디자이너 논란에 직접 관계된 것이라면, 다른 4편은 여러 시각에서 여성과 디자인의 관련을 살펴보는 글이다. 김종균은 여성 디자이너 문제가 결국은 먹고사니즘의 문제라는 관점에서 직격탄을 날렸고, 최범은 무려 21년 전의 원고('디자인은 젠더를 따른다')를 다시 꺼내어 이 문제가 결코 새삼스러운 것이 아님을 보여주고 있다.

안영주와 김상규는 서양 디자인사의 맥락에서 남성 디자이너의 권력과 여성 디자이너의 관계를 짚어주었다. 이리하여 이번 호 특집은 현재 한국 디자인계의 뜨거운 이슈와 함께 디자인 역사를 조망해보는 중층적이고 입체적인 시야를 제공하는 데 어느 정도 성공했다고 감히 자부해본다.

그런데 이러한 페미니즘 열기는 지난 해 후반 우리 사회에 불어 닥친

정치적 소용돌이 속에서 다시 복잡하게 얽혀 돌아가고 있다. '박근혜-최순실 게이트'로 온나라가 시끌벅쩍하다. 그런 가운데 디자이너 출신의 전직 문화부 장관의 이름이 언론에 오르내린다. 아마 한국 디자인사에서 디자이너가 이렇게 큰 정치적인 사건에 연루된 적은 없었을 것이다. 이런 상황을 지켜보면서 작금의 여성 디자이너 문제가 권력화 된 일부 남성 디자이너의 현실과 결코 무관하지 않음을 불쑥 깨닫게 된다.

남성 권력과 고용 절벽이라는 이중의 벽에 부딪친 여성 디자이너의 비참함이, 그 반대편에는 타락한 권력에 협력한 남성 디자이너의 처참함이. 이 극단적으로 대비된 풍경처럼 한국 디자인의 모순과 부조리함을 잘 드러내주는 것은 없어 보인다. 말미에 실은 최범의 '디자이너, 협력, 책임윤리'는 바로 이런 한국 디자인의 민낯에 뼈아픈 질문을 던진다. 〈디자인 평론〉은 누구나 알고 있지만 아무도 말하지 않는 한국 디자인의 '불편한 진실'에 대해 계속 이야기할 것이다. 〈디자인 평론〉은 4호에서도 최선을 다할 것이다.

편집인 **최 범**
파주타이포그라피학교 디자인인문연구소 소장

특집 여성, 디자이너

특집 여성, 디자이너 1

좌담: 미녀 디자이너 논쟁, 어떻게 볼 것인가

2016년 10월 22일, 서울 어느 카페

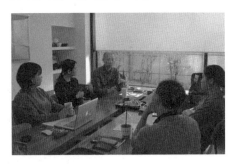

최 범 진행, 〈디자인 평론〉 편집인
김소미 홍익대 시각디자인 졸업, 시각 디자이너
류영재 국민대 시각디자인 졸업, 춘천지방법원 판사
윤여경 경향신문 디자이너
이연경 국민대 시각디자인 3학년

윤성서 기록, PaTI 더배곳 배우미

'미녀 디자이너' 논쟁의 발단과 배경

최 토요일 오후에 시간 내주셔서 감사합니다. 이 좌담을 마련한
계기는 2015년 〈디자인 평론〉 창간호에 실린 윤여경+이지원의 글 '미녀
디자이너'가 논쟁에 휘말렸기 때문입니다. 윤+이 두 사람의 글의 취지
자체는 여성 디자이너의 현실을 비판적으로 보고자 한 것이었지만, 문제는
'미녀 디자이너'라는 표현 자체에서부터 이미 여성 정체성에 대한 인식에
문제가 있다는 점이 지적된 것이지요. 더욱이 J라는 필명의 홍익대 학생이
블로그에 '여성 디자이너는 미녀일 필요가 없다'라는 글을 올리면서
커다란 반향을 불러일으켰는데요, 저 역시 이러한 지적에 공감했고,
〈디자인 평론〉의 편집자로서의 책임감도 책임감이려니와, 이 문제를
적극적으로 공론화할 필요가 있다고 느끼게 되었습니다. 그러니까 오늘
좌담의 취지는 바로 이 '미녀 디자이너' 기사가 불러온 반향과 논쟁을
어떻게 볼 것인가 하는 것이 되겠습니다. 참고로 논쟁의 기폭제가 되었던
J의 글도 이번 호에 함께 싣게 되었다는 점을 말씀 드립니다.
그럼 오늘 참석자와 진행에 대해서 설명 드리겠습니다. 문제가 된 기사를
쓴 필자의 한 사람인 윤여경 님, 국민대 시각디자인과 재학생인 이연경 님,
국민대 시각디자인과를 졸업하고 춘천지법에서 현직 판사로 근무하시는,
약간 특이한 경력의 류영재 님, 현역 디자이너 김소미 님, 이렇게 네 분을
모셨습니다. 굳이 구분을 하자면 국민대 출신이 세 분이신데요, 그건
이 문제와 관련하여 국민대에서 '오픈 페미니즘' 논의가 이루어지는 등
주도적인 움직임을 보여주고 있기 때문입니다. 그래서 이러한 불균형은
정당한 불균형이라고 볼 수 있겠지요. 김소미 님만 홍대 시각디자인과
출신입니다.

김 비판 글을 쓰신 분도 홍대 학생이죠.

최 뭐, 저도 홍대 출신이기는 합니다.

최 오늘 좌담의 배경은 서두에서 말씀 드렸는데요. 아시다시피 근래 한국 사회에서 페미니즘에 대한 의식들이 높아졌죠. 그런 가운데 좀 지난 것이기는 하지만, 문제의 글이 젠더 인식에서 볼 때 그릇된 관점과 표현을 담고 있다는 게 뒤늦게 디자인계 내에서 지적된 것이죠. 이러한 지적에 대해 많은 사람들이 공감하면서 논의가 확산된 것으로 알고 있습니다. 페이스북 상에서도 여러 글이 올라왔고, 국민대 시각디자인과에서는 토론하는 자리가 마련되기도 했습니다. 오늘 나와주신 이연경 학생이 바로 그 모임에 참석하고 있습니다. 잡지의 편집인인 저는 '미녀 디자이너'가 논란이 된 것을 안 지가 사실 그리 오래되지 않았습니다. 처음에는 조금 당황하기도 했습니다. 솔직히 말씀 드리면, 처음 이 글을 봤을 때 미녀 디자이너라는 표현이 조금 걸리기는 했습니다. 저도 미녀라는 표현이 어떤 의미적 효과를 갖는지를 잘 알고 있지요. 처음에 원고를 받고 그런 느낌이 있었지만, 싣지 말아야 한다고 생각하지는 않았습니다. 나름대로 글의 취지는 이해가 되어서 실었는데요, 이후 논란을 접하면서 저도 다시 생각해 보게 되었습니다. 어쩌면 자기 정당화하는 것 같지만, 저로서는 담론이 많지 않은 우리 디자인계에서 이 글이 문제가 되어준 것이 오히려 반갑게 여겨질 정도입니다. 아무런 문제 없이 지나갔다면 섭섭했을 지도 모르겠습니다.
　　오늘 좌담은 '미녀 디자이너'에 대한 각자의 관점, 이것이 논의되는 맥락과 배경에 대한 나름대로의 판단들을 이야기하는 것으로 시작하겠습니다. 정확하게 말하면, 이 논쟁은 젠더 감수성이나 언어적 표현의 문제에 그치지 않습니다. 저는 이 주제가 두 개의 층위를 가진다고 생각합니다. 페미니즘에도 다양한 논의 구도가 있겠습니다만, 하나는 '미녀 디자이너'라는 글이 불러일으킨 페미니즘 담론 층위의 문제, 또 하나는

젠더 문제와 얽혀있는 사회의 계급 문제입니다. 예컨대 지금 한국 사회에서 뜨거운 이슈 중 하나인 일본군 위안부 문제만 살펴보더라도 민족 문제와 젠더 문제, 계급 문제가 뒤섞여 있는 있습니다. 그 정도까지는 아니더라도, 이 문제가 언어 표현의 문제만이 아니라 한국 디자인 노동의 문제와 연결되어 있다고 저는 봅니다. 그러니까 여성 디자이너가 다수를 점하는 한국 디자인계 내에 존재하는 노동과 직업의 문제가 반영된 것이라는 것이지요. 이 문제가 이 사회의 어떤 문제와 결합되어 있고 또 어떤 문제로부터 뿌리내려져 나왔는지를 보는 것이 더 본질적인 논의가 될 것입니다. 참석자들께서도 이 문제에 대해 각자의 시각에 따라 말씀을 해주시면 될 것 같습니다. 진행자로서 제가 드리는 취지와 배경 설명은 여기까지이고요. 그러면 문제가 된 글의 필자의 한 사람인 윤여경님께서 먼저 말씀해 주시면 어떨까요.

윤 저는 오늘 듣고 배운다는 생각으로 나왔습니다. 우선 이 일의 개요에 대해서 말씀 드리겠습니다. 변명이 될 수도 있겠습니다. 처음에 최범 선생님으로부터 〈디자인 평론〉 1호의 특집은 디자인 내부의 이슈보다도 디자인을 둘러싼 외부적 이슈(당시로는 세월호 사건)와 사회적 구조, 역사, 개념을 다룰 것이라는 이야기를 들었습니다. 그래서 이지원 선생과 저는 디자인 내부의 구체적인 이야기를 하는 것으로 저희의 역할을 생각했구요. 당시에 이른바 '미녀' 열풍이 불고 있었습니다. 도둑이나 사기꾼이라도 미녀라면 좋다, 무슨 일이라도 미녀이기만 하면 열광하는 당시 세태를 보면서, 미녀라는 말을 좀 비꼬고 싶은 마음이 들었어요. 그래서 미녀 열풍과 디자인계의 여초 현상, 이 두 가지를 결합해서 디자인계 구조에 대해서 이야기 했습니다.

여성적 디자인이라는 표현이 나오게 된 경위는 이렇습니다. 이지원 선생이 〈그래픽 디자인 들여다 보기 3〉 Looking Closer 3 이라는 책을

번역했는데, 여기에 쉴라 르브랑 드 브레트빌이라는 여성 디자이너가 쓴 글이 있습니다. 쉴라는 캘리포니아 미술학교 Cal Arts; California Institute of the Arts를 만든 사람이에요. 그런데 이 학교가 나름 페미니즘의 본산중 하나이지 않습니까? 물론 쉴라도 페미니스트였습니다. 남성 중심의 논리적으로 구조화된 디자인이 아닌 새로운 관점의 여성적 디자인을 주장합니다. 산업적이고 문제해결적인 디자인이 남성적인 디자인이라면 다소 사회적이고 문화적인 디자인을 여성적 디자인이라 규정합니다. 문제에 접근하는 방식도 좀 달랐고요. 이런 이념을 바탕으로 한 커리큘럼을 칼아츠에 적용했다고 보시면 됩니다. 이지원 선생이 그 학교를 나왔죠. 이런 구도에서 현재 한국에서도 남성적 디자인과 여성적 디자인을 개념적으로 구분할 수 있다고 생각 했습니다.

최 여성적 디자인이라는 것을 일종의 방법론으로 본 거네요.

윤 네 그렇죠. 칼아츠에서는 일군의 여성 디자이너들이 아예 여성을 위한 디자인학과를 만들기도 했습니다. 그런 영향을 크게 받고 이 글을 자신 있게 시작하게 되었죠. 이 일이 있고 나서 '미녀 디자이너'를 다시 읽어 보니, 저와 이지원 선생 사이에 용어의 사용부터 차이가 있었습니다. 우선 저는 '여자와 남자', '여성과 남성'을 확실히 구분해서 사용했어요. 그러니까 '여자와 남자'는 생물학적 성을 나타내는 말로 사용하고, '여성과 남성'이라는 표현은 사회적 성을 지칭하기 위해 사용합니다. 그런데 이지원 선생은 이를 특별히 구분하지 않았습니다. 그 두 글을 함께 읽으면서 독자들은 당연히 헷갈릴 수밖에 없었던 것 같습니다. 또 저희가 페미니즘 이슈를 너무 가볍게 접근했던 측면도 있습니다. 오만했습니다. 잘 모르는 분야와 현상을 억지로 쓰려다 보니, 여성적 디자인을 강조하려 했던 것이, 마치 여성과 남성 디자이너의 역할을 이분법적으로 구분하는 듯한 내용이

되어버렸어요. 제 경우는 권위적인 표현도 많이 등장해서 부족한 젠더 감수성이 민낯으로 드러나 버렸습니다.

류 저는 칼아츠라면 그렇게 썼을 법하다고 생각해요. 처음에 저는 소수자 인권 관점으로 페미니즘 이슈에 관심을 갖게 되었습니다. 페미니즘을 점점 더 알게 되면서 살펴보니, 실제로 페미니즘의 큰 분파에서 표현상 여성과 남성을 나누고 있더라고요. '어머니 자연', 이런 식의, 여성이라는 표현을 꽤 많이 강조해요. 표현상 여성과 남성을 나누다 보니, 결국은 사회적 여성성과 남성성의 개념과 생물학적 여성과 남성의 구분이 모호해 지면서 논의가 전개되는 양상을 관찰하게 됩니다. 즉, 사회적 남성이 아니라 생물학적 남성이 모든 부문에서 우위를 점하게 되면서, 이 사회가 권위주의적이고 폭력적인 구조를 갖게 되었다고 본 후에, 계급 투쟁의 일환으로 생물학적 여성의 가치가 더 장기적으로 재조명 받아야 한다고 주장하는 거죠. 결론적으로는 생물학적 여성과 남성간 계급론적 투쟁으로 이끌어 가더군요. 이런 계급론적 투쟁을 주장하는 사람들 중 일부는 여성성이라는 말을 사용하면서도 사회적 여성성과 생물학적 여성성을 혼용해서 결국 사회적 여성성이 우월하니 생물학적 여성이 우위에 서거나 적어도 대등해야 한다는 결론을 도출해요. 예를 들어, 남성성이 지배하면서 전쟁이 발생했지만 어머니 자연을 모태로 하는 여성성은 전쟁을 일으키지 않으니 생물학적 여성이 사회의 주도 세력으로 나서 이러한 권위주의적 사회 구조를 변화시킬 필요가 있다는 식으로요. 저는 그런 표현상 구분에 반대하는 입장이에요. 권위주의적 구조와 탈권위주의적 구조, 폭력적 구조와 다양성 인정 구조, 수직적 구조와 수평적 구조는 생물학적 여성과 남성의 차이 때문에 발생하는 것이 아니라 사회문화적 차이때문에 발생한다고 생각합니다. 그런데 이러한 차이를 설명하면서 '여성성', '남성성'이라는 표현을 끌고 나오면 마치 위의 두

차이가 생물학적 여성과 남성의 차이처럼 혼동이 와요. 사실 권위주의/
탈권위주의와 생물학적 남성/여성은 아무런 상관관계가 없어 보이는데도,
어떠한 논증 없이 생물학적 남성은 권위주의적이고 생물학적 여성은
탈권위주의적이란 명제를 도출할 위험이 있는 거죠. 제가 생물학적
여성이지만 사회적 여성성을 지닌 사람은 아니기 때문에 더 그런 느낌이
들어요. 저 같은 입장에서 '미녀 디자이너'를 보면 그 지점에서부터 걸리는
거죠. 왜, 여성적 디자인은 해체적이고 남성적 디자인은 논리적인가.
전 논리적인 디자인이 더 마음에 들고 그런 디자인을 했었는데 말이죠.
거기에다 또 문제는, 해체적인 디자인이 우리나라에서는 아직 그 가치를
크게 인정받지 못한다는 거에요. 가볍고 상업적이고 비논리적이라고
말이죠. 그런 상황에 있다 보니, 이 글은 선입견에 가득한 글로 보였던
거예요. 오히려 글을 잘 읽어 보면 디자인 담론을 바꾸자는 의도였던 것
같은데 말입니다.

윤 네, 의도는 그거였어요.

류 말씀하신 것처럼, 제대로 된 (사회적 의미의) 여성적 디자인을
해보자는 주제를 드러내고 싶었던 것 같은데, 그렇게 읽히기 전에 성별
구분에 대한 선입견이 먼저 느껴졌던 것 같아요. 그것이 우리 사회의
해체적 디자인에 대한 인식과 함께 결합하면서 상당히 여자를 억압하는
글로 읽혀졌던 거죠.

윤 지적하신 대로 저희는 직업과 성별을 과도하게 구분했다는 생각을
했습니다. 제 경우 사회적 성구분인 여성과 남성의 이분법적인 구분 자체가
이미 30-40년 전의 관점인데 아직까지 그것을 사용할 필요는 없겠다는
생각을 했습니다. 그리고 정말 놀랐던 것은 이 일을 겪는 과정에서,

지금까지 제 생각과 생활에서 보였던 권위주의적 태도들을 많이
발견했다는 겁니다.

류　정말 많이 발견하셨네요.

윤　저에게는 그 과정들이 필요했습니다. 돌이켜보면, 처음에는 정말
당황했습니다. 이 사태를 급하게 수습하려고 했죠. 지금 남성들이
'메갈리아'에 반대하면서 나타나는 성향이 축소돼서 나타났어요. 당황해서
급하게 수습하려고 하다 보니까 말실수를 계속 반복하게 되더라구요.
그러다 보니 사태는 더 확산되고, 수습이 잘 되지 않으니까 더 분노하게
되는 겁니다. 그러다가 국민대 최승준 선생님의 도움으로 학생들과의
대화가 시작되었습니다. 정기원, 김선미 대표님 같은 '디자인
읽기 designersreading.com'의 여성 멤버들에게 많은 도움을 받았어요. 점차
분노가 가라앉고 우리 자신을 많이 되돌아보는 시간을 가졌습니다.
당황-분노-변화로 이어지는 심정적 흐름을 경험하게 되었어요. 당황과
분노는 굉장히 짧은 시간이었고 변화는 긴 시간이 필요한 듯합니다.
저로서는 좋은 인생 전환점으로 여기고 있습니다. 이 정도로 이 사태를
요약하겠습니다.

최　알겠습니다. 그러면 국민대 이연경 학생, 이 글이 문제가 되어 '오픈
페미니즘' 논의가 진행되고 있다고 들었는데요. '미녀 디자이너' 논쟁에
대해 본인과 주변의 반응이 어떠했는지 이야기 해주시겠습니까. 글은 언제
처음 보셨나요?

이　그 글은 여름방학 때 봤습니다. 글에 대한 비판적인 반응들은
작년2015에 봤고요. 작년에 트위터 상에서의 반응들을 먼저 보고, 올해

원문과 비평 글을 보게 된 거죠. 처음에는 여성적 디자인과 남성적 디자인을 구분 짓는 것이 좀 이상하다고 생각했습니다. 저는 아직 디자인을 배우는 학생인데요, 여성인 학생 입장에서 '여성적 디자인은 이런 것이다' 라고 말하는 것은 '이런 디자인을 하라'라고 말하는 것처럼 들려서 혼란스럽기도 했습니다.

류 강요를 하는 것처럼 느껴졌다는 것이죠.

이 네. 그런 면이 있었죠. 나중에 선생님들께서 칼아츠의 여성적 디자인 관점에 대해 더 설명을 해주셨어요. 그 설명을 듣고 보니, '미녀 디자이너' 글에서는 생물학적 여성과 사회적 여성을 구분하려고 했는데, 이것이 한국 현실에서 보여지는 젠더 문제와 구분되지 않아서 이런 문제가 발생한 것 같다고 생각하게 되었습니다. 여성적 디자인이라는 말을 사용하고는 있지만, 여성이 여전히 차별에 시달리고 있는 한국 현실에 대한 고민은 보이지 않는 글이었던 것 같습니다. 글 자체에 대해서는 이 정도로 생각을 했어요. 솔직히 말씀 드리자면, 중년의 한국 남성이 쓸 수 있는 표현이었다고 생각해요. 오히려 저희가 실망을 한 부분은 문제 제기에 대한 대응이었습니다. 선생님들께서 처음에는 인정을 하셨지만, 이후 온라인상의 댓글에서는 인정을 하지 않는 듯한 태도를 보였어요. 출발은 젠더 문제였지만, 정작 저희 학생들로서는 선생님들에 대한 신뢰가 깨진 것에 더 큰 실망을 하게 되었지요. '왜, 이렇게 반응하시지? 이렇게 반응하시면 안 되는데.' 사제간의 신뢰를 깨는 것이 아닌가 하는 생각이 들었던 거죠. 애초에 신뢰하던 사람에 대한, 그리고 신뢰하던 사람이 가지고 있는 젠더 감수성에 대해 실망을 했습니다.

류 교수와 학생의 관계는 권력 관계니까요.

최　남자 교수와 여자 학생간의 문제로 전화가 된 거네요.

이　남자 교수와 여자 학생 외에 남자 학생도 있지 않습니까? 이 과정에서 남자 학생들은 어떠한지에 대해 돌아보게 되었어요. 우리 학과는 여자 학생들이 대부분이지만 학과 내에서의 권력은 남자 학생들이 많이 가지고 있었다는 것들이 눈에 들어오게 되면서 학과 내의 문제로 다시 한번 인식하게 되었죠. 페미니즘 관점에서요.

최　남자 학생들의 반응이나 태도는 어땠나요?

이　전반적으로 알 수는 없었습니다. '오픈 페미니즘'을 같이 진행하는 친구들과 남자 선배들에게 이 이슈에 대한 의견을 물어보았을 때 조금 실망했어요. 저희가 공격적으로 대응을 한다는 것입니다. 페미니즘 논의를 하는 장을 요구한 것 자체가 과도한 반응이라는 것이죠. 저희는 그런 반응들에서 또 다시 젠더 위계를 느끼게 되었고요. 단지 나서서 말을 했을 뿐인데도 공격적이라는 이야기를 듣게 되니까 학과 내에서 신뢰가 연쇄적으로 깨지는 상황이 벌어졌습니다.

최　말씀을 들어보면 국민대의 경우, 교수와 여학생, 그리고 남학생의 태도가 모두 다르네요.

류　남학생들은 중립적인 입장이라고 해야 할까요.

윤　개입하기가 쉽지 않죠.

최　우리 사회에서 흔히 보이는, 피해자를 비난하는 태도도 보였고요?

이 네. 모든 남학생들이 그런 것은 아닙니다. 용기를 내서 모임에 와 준 학생들도 있어요. 사실 남학생 참여 인원이 저희가 기대했던 것만큼 많지는 않았어요. 아홉 명 정도. 전체 남학생 수가 그렇게 적지 않은데도 그 정도밖에 참석하지 않았다는 데서 실망감을 느꼈어요. 전혀 반응을 보이지 않는 학생들도 있었고요.

최 남학생들로서는 입장을 취하기 어려운, 애매한 부분도 있었겠네요. 지금은 논의가 어떻게 진행되고 있나요?

이 '오픈 페미니즘' 1차 모임에서는 80명 정도가 모여서 이야기를 했습니다. 그 때는 서로가 겪었던 차별을 인식하는 목적으로 경험적인 이야기를 주로 했는데, 이렇게 경험적인 이야기만 해서는 학과 내의 남성 중심적인 분위기를 바꿀 수 없겠다고 느꼈어요. 그래서 2차 모임 때는 좀 더 현실적인 이야기를 해보자고 했습니다. 그리고 이야기의 장을 여는 것도 좋지만, 시스템을 개선하거나 문화 자체를 바꿔야 한다는 취지로 소모임을 만들게 되었습니다. 페미니즘에도 여러 갈래가 있기 때문에 큰 틀만 정하고 그 안에서 자신이 하고 싶은 소모임을 자유롭게 생성하게 하고 있어요. 소모임의 생성과 소멸을 반복하는 시스템으로 운영해 나가려고 현재 실험 중입니다.

최 이연경 학생이 '오픈 페미니즘'에서 주도적인 역할을 하고 있나요?

이 모두가 주도적인 역할을 하고 있습니다.

최 잘 알겠습니다. 처음에 모임은 교수와 학생이 다같이 참여했던 거죠?

윤　아니요. 전적으로 학생들이 주도한 것이에요.

최　아, 그렇군요. 지금까지 문제가 발생하고 전개되어온 과정을 국민대를 중심으로 들어보았습니다. 현역 디자이너인 김소미 님은 이 논쟁을 언제 알게 되었고, 어떤 관점을 가지고 지켜보게 되었는지 이야기 해주시겠습니까?

김　저는 평소 최범 선생님이나 윤여경 선생님, 이지원 선생님의 저서들을 여러 권 읽었습니다. 최범 선생님의 평론을 여러 번 읽어온 입장에서, PaTI에서 디자인 평론지가 나온다는 이야기를 듣고 반갑게 구해 읽었습니다. 일단 '미녀 디자이너'라는 제목이 조금 의아했어요. 글의 서두는 '디자인학과에는 여자가 정말 많은데 왜 사회에 나가면 많지 않을까' 라는 질문이었습니다. 이 시대에 정말 필요한 내용이라고 생각하면서 읽어나갔는데, 다 읽고서는 의문이 좀 생겼습니다. 중년 이상의 남성들, 물론 여성들도 자유롭지 않고요, 그 세대에게는 페미니즘이 이렇게 큰 이슈가 되지 않았다고 생각합니다. 남성 중심적인 문화가 당연한 것이어서 아무도 문제 인식과 제기를 하지 않았던 시대였고요. 저는 동의하기 어려운 관점이었지만, 그 시절 교육을 받고 활동하신 분들은 그렇게 생각할 수도 있겠다고, 세대 차이라고 간주하고 넘겼어요. 그런데 트위터를 통해서 이유진님이 제기한 반박글과 그로부터 이어진 논쟁을 보게 되었습니다. 그건 '미녀 디자이너'라는 글이 발표된 지 한참 지난 뒤였죠. 강남역 살인사건이 일어난 시기였고 트위터에서 페미니즘 담론이 더 급진적으로 나오고 있었던 때였습니다. 그 시기와 맞물려서 이 글이 이슈가 되고 디자인을 전공하는 사람들 사이에서 크게 논의의 불이 붙었습니다.

　아마 학생들은 아직 현업에 나가지 않은 상태라서 실무에 있는 여성

디자이너들을 접하기 어렵고 롤 모델을 찾기도 어려울 거예요. 자신들이
현업에 나가서 어떤 디자이너가 될지 고민을 많이 할 것이기 때문에
외부에서 들려오는 정보가 상당히 크게 작용할 수 있죠. 그런 입장에서
이 글을 보았을 때, 자신들 역시 남성이 주도하는 디자인계 안에서
여성적이고 장식적인 아름다움을 더해주는 존재가 될 수밖에 없는가 하는
의문이 들었을 것 같습니다. 나름대로 학생들에게 비전을 제시해주기 위한
강연들에서도 디자인계의 성비 구조를 언급하면서 여성 디자이너들이
저임금 노동자로 시장에서 소비되고 빠르게 도태된다는 비관적인
문제들이 제기되곤 했습니다. 물론 그 도태라는 건 과도한 업무 때문일
수도 있고 결혼이나 출산에 의한 것일 수도 있겠죠. 이렇게 여학생들이
위기감을 느끼는 상황에 이 글이 도화선이 된 것 같습니다. 현실은 엄연히
남성 주도적인 상태인데, 그저 잘 해보라는 듯한 말로만 들려서 문제가
커졌다는 생각이 들어요. 개인적으로는, '여성적인 디자인'을 언급한
부분을 보고 '나는 장식적인 디자인을 하지 않는데?'라는 생각이 첫번째로
들었어요. 저는 2008년 대학에 입학했는데, 그 당시 학교에는 스위스
디자인 스타일이 많이 남아 있었습니다. 답을 찾아내기 위한 논리적이고
직관적인 디자인을 많이 배웠고, 오히려 그 이후 국내에서 유행하기
시작한, 해체적인 디자인의 하나인 더치 디자인에 대한 거부반응이 있기도
했을 정도였어요. 디자인사를 보더라도 남성인 윌리엄 모리스나 툴루즈
로트렉, 알퐁스 뮈샤는 굉장히 장식적인 디자인을 했잖아요. 생물학적
성이랑 사회적 성이 꼭 일치하는가라는 생각을 하게 됐어요. 그래서
페미니즘 담론을 인식한 필자들이 남성적 디자인 세계 안에서 여성적
디자인이 돋보이길 기대한다는 글을 읽었을 때, 이상함을 느끼는 거죠.
시대적으로 맞지 않는다는 생각이 들었고요.

류　　저를 포함하여 글에 분노한 사람들이, 여성성과 남성성을 구분한다는

것 자체를 납득하기가 어려웠다는 점을 짚고 넘어가야 할 것 같습니다. 그리고 사회적 여성성이라고는 하지만 '여성'이라는 단어가 같다 보니, '사회적인 여성적 디자인'이라고 말하지 않는 이상, 여성이 여성적 디자인을 한다는 선입견이 굳어 질 것이라는 우려가 나타날 수 있죠. 사실 페미니즘 담론 안으로 들어가보면, 페미니즘 자체에서 여성성과 남성성을 구분하는 방향이 있어요. 반대로 그 구분을 없애자는 방향이 있고요. 어느 쪽을 선택하느냐에 따라서 결과는 완전히 달라집니다. 그런데 사회적 여성성과 사회적 남성성을 명명하는 건 좀 무의미하다는 생각이 듭니다. 그것이 생물학적 여성과 남성의 특성이 아니라면, 다른 것으로도 다 대체할 수 있거든요. 예를 들어서 수직적, 수평적과 같은 말로도 구분이 가능하죠. 왜 굳이 여성과 남성이라고 이야기해서 사람들로 하여금 헷갈리게 만드는지. 의미를 정교하게 구분하지 못하면 그게 선입견으로 작용하게 되는데 말이에요. 오히려 여성성, 남성성 구별 없이 그냥 다양한 특징들이 있는 가운데 한 특징이 지금까지 우위를 점했는데 그것의 가치 우위성을 의심하는 쪽으로 나가는 게 옳다고 생각합니다. 물론 저는 이 쪽을 지지하지만, 반대로 여성성을 인정하는 쪽으로 향할 수도 있겠습니다. 그것을 인정하는 틀 안에서 여성성에 대한 열성劣性을 반대할 수도 있는 것이죠. 그러니까, 어느 쪽으로 갈 것인가부터 논의를 해나가야 합니다.

최 논의의 반응과 맥락 등이 잘 짚어진 것 같습니다. 아시다시피 이 글이 문제가 된 것과 한국 사회의 페미니즘 의식이 높아진 것은 우연이 아니고, 근래 한국 사회에 일어난 일련의 불행한 사건들 때문에 촉발된 것이라고 할 수 있겠습니다. 그 때문에 최근 한국 사회의 페미니즘 양상은 확실히 이전과는 다른 것 같습니다. 더 강렬하고 전투적이라고도 말 할 수 있겠습니다. 특히 메갈리아 논쟁, 여혐/남혐 논쟁들을 보면 이전과는 그 수위가 다르다는 것을 느낄 수 있습니다. 이런 페미니즘 논쟁은 한국

사회의 인권 의식이 높아진 자연스런 결과인지, 아니면 한국 사회가 처해 있는 모순들과 어떤 특수성에 의해 촉발된 것인지 논의해 보고 싶습니다. 최근 우리 사회에서 페미니즘 이슈가 강화된 원인이나 배경을 어떻게 보시나요.

김 최근 페미니즘이 본격적으로 공론화 된 것은 '메르스 갤러리'가 시작이라고 볼 수도 있습니다. 디씨인사이드 메르스 갤러리에서 이야기가 등장한 배경은 이렇습니다. 전세계적으로 메르스가 유행하던 상황에서 어떤 사람에 의해 메르스가 국내에 전파되었습니다. 그런데 그 환자의 신원이 밝혀지지 않은 상황에서, 환자가 여자일 것이라고 단정지은 네티즌들로부터 여성 비하적 표현들이 등장하기 시작했습니다. 그 상황에 격분한 사람들이 메르스 갤러리에 비판적인 글을 쓰기 시작하면서 페미니즘의 흐름이 거세게 된 거죠. 여성을 향한 무조건적인 비난에 대해, 그동안 참아오던 것이 임계점을 넘어 폭발한 사건이 바로 메르스 갤러리의 탄생이었던 겁니다. 그 흐름에 동참한 사람들이 '메갈리아'라는 것을 만들었습니다. 이후에는 이런 저런 과정을 거쳐 그 흐름에서 분리되어 다른 사이트를 만든 사람들도 있고 다양한 양상을 보이게 됩니다. 아마 남녀가 동등한 상태에서 남성이 여성을 욕하고 여성이 남성을 욕하는 수준이었다면, 이 일이 그렇게 커지지는 않았을 거에요. 그런데 계급적으로 우위에 있다고 생각되는 남성들이 여성들은 역시 열등하다는 식으로 일반화시켜 말했고, 그것에 대한 분노가 폭발한 것이죠. 지금의 페미니즘이 가지는 흐름은 여성성과 남성성에 대한 이야기라기보다는 권력 관계에 의한 대립으로 촉발된 것이라고 생각합니다. 디자인계에서 이야기되는 이슈도 대부분 여성과 남성 그 자체로서의 대립이 아니라, 남성인 상사와 여성인 부하직원의 대립, 남성인 인쇄소 기장과 여성인 디자이너의 대립과 같은 구도가 많습니다. 같은 직급 동료간의 수평적인 남녀 대립이 주된

문제가 되는 것 같지는 않아요.

류 저는 페미니즘 논쟁이 촉발된 계기로 '일베'를 빼고 생각할 수 없다고
봐요. 일베는 메르스 갤러리가 등장하기 훨씬 오래 전부터 존재했고
여성혐오의 수위가 높았습니다. 일베는 약자혐오의 하나로 여성혐오를
대놓고 했습니다. 그런데 문제는 그들이 인터넷 상에만 존재하는 키보드
워리어가 아니라는 것이죠. 이들 중에는 좋은 교육을 받고 좋은 직업을
가진 사람들도 꽤 많습니다. 이 사람들은, 돈과 빽도 능력의 하나라고
인정하는 것을 기반으로 한, 능력주의를 표방해요. 그래서 돈과 빽, 능력이
없는 사회적 약자 계층에 대한 배려를 무임승차라고 생각하고 분노합니다.
여성에 대해 분노를 하게 되는 계기도 여자가 점차 경제적 주체로 시장에
들어오게 되는 것과 무관하지 않습니다. 여성이 시장에 진출을 하면
남자들이 독점하던 지위를 약간씩 양보할 수밖에 없게 되지요. 그런
상황에서 우리나라의 경제 성장률은 내려가고요. 처음에 여자가 경제적
주체로 등장했을 때는 심각한 위협을 느끼지 않았는데 지금은 남자들이
위협을 느끼게 된 겁니다. 자신의 기득권이 침해될 수 있다는 것을 깨닫게
된 것이죠. 여성을 동등한 경제 주체로 보지 않는 그들 입장에서, 자신은
기득권을 누릴 자격이 있고 누리고 있다고 생각하는데, 자격이 없다고
여기는 여성들이 기득권을 침해하는 위치로 들어오게 되니 역차별이나
무임승차라고 반발하게 되는 거예요. 이런 여혐이 극심해 지고 난 이후에
메르스 갤러리가 나왔습니다. 페미니즘 운동이 이렇게까지 커진 것은
메갈리아에 의한 결과이긴 합니다. 하지만 근본적으로는 여혐에 대한
비판이 쌓이고 쌓이다가 터져 나오는 것이라고 생각해야 할 것 같습니다.

최 최근 페미니즘 열기에 대한 사회적 배경을 잘 설명해주신 것 같아요.
제가 자세히 몰랐던 맥락도 잘 짚어주셨습니다. 저도 그런 설명이

논리적이고 합낭하다고 봅니다. 확실히 이전과 달라진 것은, 남성들이 기득권을 박탈 당하기 시작하면서 여성들에 대한 혐오가 발생했고 그런 여성혐오의 반작용으로 남성혐오가 등장하게 되었다는 것이지요. 그런데 남성혐오는 남성들의 박탈감에서 시작된 여혐과는 달리, 단순히 표면적인 반작용으로 등장한 것 같지는 않습니다. 최근의 남혐은 생존권을 위협 당하는 여성들이 하는 발악으로서의 측면이 있기 때문에, 소위 기존의 중산층 중심의, 권리를 요구하는 수준의 페미니즘 운동과는 다른 것 같습니다. 강남역 살인사건에서 보듯이, 여성이 생명의 위협까지 느끼는 상황에서 벌이는 일종의 생존 투쟁이라는 것이죠. 저도 최근에는 여성들이 느끼는 위기의식이 제가 생각했던 것보다 훨씬 심하구나 하는 것을 실감하고 있습니다. 현재 한국 사회에서 여성들이 일상적인 삶의 여러 장면에서조차 생명의 위협을 느낄 정도로 위험한 상황에 처해 있다는 것을 알고서 저 역시 많이 놀랐어요. 이것은 단지 사회적 배제나 권리의 불평등, 분배 문제 정도가 아닌 것이지요. 여성의 현실이 이런 상태라면, 발악하지 않을 수 없겠구나, 하는 생각이 듭니다.

류 저는 메갈리아 사태가 이렇게까지 커지게 된 것은 혐오라는 단어를 잘못 사용한 데에 있다고 생각해요. 인권법에서 나오는 혐오라는 단어는 단순히 대상을 싫어하고 경멸한다는 의미가 아니에요. 아주 포괄적입니다. 그 말은, 대상을 나와 동등한 인격체로 보지 않고 열등하다고 보는 것이기 때문에, 대상을 배제하고 격리시키는 그런 전 과정을 포함하고 있어요. 일반적으로 혐오라는 단어의 의미를 생각하면 혐오하는 감정을 떠올리지 않습니까? 그런데 (소수의 엘리트가 아닌) 대부분의 여성들이 여성혐오라는 개념을 접하면서 자신들이 겪어온 차별적인 발언과 비하, 성적 대상화를 모두 여성혐오라고 일컫기 시작하게 되었어요. 이렇게 해서 '여성혐오적'이라는 지적을 남성들이 받게 되는데요, 그 가운데는 여성을

혐오하지 않는다는 사람들도 있었습니다. 그런 문화 안에서 살아왔기 때문에, 그들은 혐오에 대한 인식도 가지고 있지 않았던 거죠. 그런 사람들에게는 본인의 인식이 선입견에서 비롯한 것이라고 설명해 줄 수도 있었어요. 그런데 여성혐오적이라는 지적만 하니까 정말 강한 방어기제가 나오게 되었던 겁니다. 그건 일부 남성들의 이야기이지 내 이야기가 아니니 일반화 하지 말라는 식으로요. 오히려 메갈리아를 공적公敵으로 몰아가고 메갈리아와 페미니즘을 동격화 해버리기도 했습니다. 이런 식으로 점차 페미니즘 이야기를 하면 사회에서 배제 시키려는 분위기까지 생겨나게 되었고요.

　저는 기본적으로, 사회 문제를 논할 때 계층의 일반화를 아예 피할 수는 없다고 생각해요. 문제는 다만 지금까지 선입견을 가지고 있었을 뿐이지 적극적으로 여성을 격하시키고 이등시민으로 만들려고 하지 않았던 남자들도 많았다는 점이에요. 그들 중에는 시류에 편승하고 있었지만 잘못된 점을 알려준다면 내려올 수 있는 남자들도 많았을 텐데, 메갈리아 논쟁이 심해지면서 그런 사람들도 등돌리게 만들어버린 측면은 있는 것 같습니다. 페미니즘을 연구하는 어떤 분들에 의하면, 이제는 전쟁의 단계라고 하더라고요. 내편일 수 있었던 사람을 끌어오는 것이 더 이상 불가능한 시점이라는 거에요. 전쟁이라고 생각하시는 분들은 수 십 년 동안 '적극적으로 여성에 대한 선입견을 확산시키지 않는 남자들'을 여성차별 해소 입장으로 끌어들이려고 노력을 해왔는데, 그 남성들은 스스로를 중립자라고 하면서 정작 기득권의 자리에서 내려오지 않더라고 이야기 합니다. 그래서 점차 외연을 넓히려는 노력을 포기하게 되고 투쟁의 길로 나아가게 되는 거죠. 이러한 방향의 페미니즘은 동조하는 사람들의 외연을 넓히는 페미니즘과 단절하게 될 수도 있습니다. 그러나 저는 페미니즘이 정말로 성공을 하려면 공존하는 세상을 만들어야 한다고 생각해요.

김 법에서는 용어를 먼저 정리하고 시작하죠? 용어 정립이 잘 되지 않은
상태에서 논쟁이 진행되다 보니까, 쌓여왔던 울분이 터지는 방식으로
페미니즘이 표현되기도 하는 것 같습니다.

이 저도 한국에서 일어나는 페미니즘 논쟁이 좀 특이하다고 생각해요.
혐오발언을 많이 참아왔던 일반 여성들이 제대로 지식을 쌓지 않은
상태에서 페미니스트 선언을 한다는 점에서요. 우리나라에서도 여성학
계보가 있긴 하지만 학문적 기반을 쌓아나가고 대중으로 확산되는 것이
보통인데, 이번에 전반적으로 페미니즘이 확산하는 것을 보면, 일반
여성들이 자신들의 생명권과 직결된다고 인식하고 투쟁하는 것이라고
생각할 수밖에 없어요.

류 흑인 인권 운동과 비슷한 모습이에요.

류 그래서 처음에 윤여경 선생님 페이스북 글에 대해 반감이 좀 들었던
이유가 그점이에요. 남녀의 합리적인 차이를 인정하고, 남/녀가 아닌
개개인의 다양성을 존중하자는 방향은 결국 우리 사회가 나아가야 할
방향이라고 생각합니다. 그런데 그런 다양성 인정 방향은 적어도 현
단계에서의 차별은 차별로 인정하고 해소된 이후에 가능한 거예요. 그런데
현 단계에서 다양성을 수용하자는 측면으로 페미니즘을 논하는 담론이
끼어버리면, 지금 발생해 있는 계급적, 구조적 차별에 대한 이야기에
물타기를 해버리는 결과만 만들어 집니다.

이 여자 혼자 밤길을 가는 것도 위험한 현실에서, 상대적 강자의
'개개인의 다양성을 존중하자'라는 말은 속 편한 소리로 들리는 거죠. 사실
표현은 강하지만, 메갈리아의 메시지는 '나를 죽이지 말라', '나를 강간하지

말라', '나를 때리지 말라'에요. 나의 생존에 관한 이야기를 하고 투쟁하고 있는 거예요. 그런 말을 하는 사람들 옆에서 '다양성을 인정하자'라고 한다면 무책임하게 들릴 수 있는 것 같습니다. 여성 디자이너들은 여전히 사회에서 차별을 겪고 있는데, 왜 여성적 디자인과 남성적 디자인의 다양성 이야기를 하느냐는 거죠.

류 그러니까 '미녀 디자이너'에 등장하는 여성적 디자인은 해체적 디자인이라는 담론으로 읽히지가 않았던 거죠. 권력관계에 대한 이야기로 읽혀버렸습니다.

여성 디자이너의 현실과 페미니즘 이슈

최 네. 우리 사회의 상황과 페미니즘 논의가 증폭된 배경을 잘 이야기해 주신 것 같아요. 저 역시도 지금의 논의가 단순한 페미니즘 차원은 아니라고 생각합니다. 논의가 한국 사회의 구조적인 모순, 계급 문제와 분리되어 있지 않다는 이야기겠죠. 류영재님은 페미니즘의 지형에 대해서 잘 이야기 해주셨습니다. 류영재님께서는 특이한 경력을 가지고 계신데요, 본인 소개를 잠시 해주실 수 있을까요. 여성 디자이너 논쟁은 주체 위치에 따라서 달라질 수 있을 것입니다. 디자인과 학생이냐, 현역 디자이너냐, 또 다른 제3의 입장이냐에 따라서 관점이 달라질 수 있겠죠. 그런 점에서도 여쭤봅니다.

류 저는 국민대 시각디자인과를 졸업하고 이후에 법조인이 되었습니다. 그 이유는 제가 디자인을 하면 큰일나겠다는 생각을 했기 때문이예요. 저는 대학교 3학년 때부터 결과물을 만드는 디자인에 흥미를 잃었어요. 그래서 마케팅, 브랜딩 공부를 했습니다. 팀 작업에서도 디자인을 잘 하는 친구와

팀을 이뤄, 제가 컨셉을 짜면 친구가 디자인을 하는 식으로 진행했어요. 졸업하고서는 아이덴티티 디자인 회사에 들어가기로 내정이 되어 있었고요. 하지만 저는 우리나라에서는 디자이너가 브랜딩과 마케팅에 깊이 관여하기 어렵다는 걸 많이 느꼈습니다. 대학에서는 항상 '우리는 단순한 디자이너가 아니다. 우리는 기획자다'라고 배웠어요. 그런데 실제로 현실이 그렇지 않더라구요. 기획부터 총괄하는 디자인을 하고 싶은데 우리나라에서는 좀 힘들 것 같았습니다. 그렇다고 디자인 결과물을 만들어내는 작업을 하고 싶지는 않았기 때문에, 전략적으로 다른 영역을 찾다가 법조계로 오게 되었어요. 법조계 일이 생각보다 저에게 잘 맞아서 지금은 법조인으로서 잘 지내고 있습니다.

아무래도 제 직업이 판사이다 보니까 소수자 인권에 관심을 갖게 되었고 페미니즘에도 관심을 많습니다. 3-4년 정도 소수자 인권 공부를 해오고 있어요. 소수자 인권에서 가장 대표 분야가 페미니즘이고, 제가 생각했을 때 가장 성취가 높은 것도 페미니즘입니다. 장애인, 성 소수자 분야와는 비교가 안 될 정도로 성취도가 높죠. 세력도 크고요. 소수자 인권 관점에서 페미니즘을 바라보는 제가 이번 사건에서 놀랐던 점은 디자인계가 여초 집단인데 아직도 여성들이 열악한 위치에 있다는 것이었어요. 저는 대학을 졸업하고 1년 정도 아르바이트를 한 것 외에는 디자인 일을 한 적이 없어서 잘 몰랐던 거죠. 사실 법조계도 여성 인권이 정말 열악합니다. 예전에는 여성이 아예 없었고, 지금도 상급자는 대다수 남자예요. 그렇다 보니 저희는 동등한 위치의 남녀 사이에도 계급이 발생할 때가 있어요. 앞날이 보장된 사람과 보장되지 않은 사람으로요. 같은 경력에서도 완전한 동등이 이루어지지 않습니다. 동급자 남성은, 지금 나와 같은 일을 하지만 앞으로는 다른 길을 갈 사람인 거죠. 사실 디자인계에서는 성차별이 별로 없을 거라고 생각했어요. 제가 학교를 다닐 당시에 전임교원들이 모두 남자였지만, 예전에는 여자들이 대학을 많이

가지 않았기 때문에 세대가 지나면 바뀔 거라고 생각했어요.

윤 예컨대 교사와 간호사들도 정반대의 이유로 젠더 감수성이 별로 문제되지 않는데, 그 분야는 여성들이 거의 장악해버렸기 때문이겠지요. 제 주변에 교사들이 많아서 그들에게 이런 이야기를 했더니 '그게 왜 문제야?' 라는 반응들을 보이기도 했습니다.

최 거기는 거의 여성 독점 분야라서 이런 문제가 잘 생기지 않겠죠.

윤 이미 평등이 실현되었기 때문에 감수성 자체가 사라진 거죠. 디자인 분야는 성비적으로 거기까지는 못 갔으니까요.

최 평등이라기보다, 여성에 의한 독점이 이루어진 것이기 때문이겠죠. 여성이 독점하지 않으면 평등도 보장되지 않는.

류 제 남동생이 초등학교 교사에요. 확실히 여성 교사들이 많다 보니 남성이 여성을 지배하지는 못해요. 하지만 교육감 같은 높은 자리는 여전히 극소수에 해당하는 남자들이 차지합니다. 여성 교육감이 별로 없어요.

최 어마어마한 역전 현상이 일어나는 거네요. 제가 대학을 다닐 당시, 섬유공예과에 남학생이 딱 한 명 있었어요. 그런데 나중에 그 친구가 교수가 되더라구요. 그 불균등은 정말 상상을 초월하는 거지요.

이 학생 입장에서 말도 안 된다고 느끼는 게, 이렇게 여자 전공생이 많은데 다들 어디로 갔는지 모른다는 점이에요. 여자 디자이너들은 다 사라지고 남자 디자이너들만 높은 자리에 있는 것을 보면, '난 나중에

뭐가 되는 거지' 라는 혼란이 오는 거죠.

류　지금은 어떤지 모르겠지만, 10년 전에 한 광고대행사는 차장급
이상으로 올라간 여자들이 100% 미혼이었습니다. 결혼한 여자들은 다
떨어졌어요. 가사와 출산, 육아에 대한 배려가 전혀 없었던 거죠.

최　지금부터는, 우리 주제가 여성 디자이너 문제이기 때문에, 본 주제로
더 좁혀서 이야기를 하면 좋을 것 같습니다. 한국 디자인계의 문제는 여성
디자이너가 디자인 인력의 절대 다수를 차지하고 있음에도 여성
디자이너가 업계 내에서 여러 가지 불이익을 받고 있다는 것이죠. '미녀
디자이너'라는 글도 그런 모순을 자극하면서 문제가 불거진 거고요. 이제
한국 디자인계에서 여성 디자이너의 존재조건은 무엇이며, 그것이 어떤
구조로 얽혀 있는지에 대해 이야기해봤으면 좋겠습니다.

류　저는 디자이너가 아니니 우선 질문을 드리고 싶습니다. 오늘날 디자인
소비를 주도하는 것이 여자들일 텐데, 그럼에도 불구하고 디자인업계의
주요 결정권자들은 왜 대부분 남자들인지, 산업적인 측면에서 보더라도 잘
이해가 안돼요. 정말 남성도 여성을 이해하는데 전혀 무리가 없어서 그런
건지. 생물학적 여성이 꼭 사회적 여성성을 갖출 필요는 없다고 해도, 그
문화와 트렌드를 잘 아는 건 결국 그 집단에 속해 있는 사람일 텐데
말이에요.

최　그것도 이상하다면 이상한 것일 수 있겠지만, 제가 지적한 여성
디자이너 문제는 그보다 훨씬 더 근본적인 것이지요.

김　클라이언트와 디자이너의 관계에 대해서는 말씀드릴 수 있을 것

같습니다. 클라이언트는 남성적으로, 디자이너는 여성적으로 보는 시각이 있다고 들었어요. 소비자는 여성, 클라이언트는 남성, 디자이너는 다시 여성이라는 것이죠. 클라이언트라는 남성 중심으로 디자인이 결정되는 구조가 아직도 강하게 남아 있습니다.

류　그렇다면 여성 디자이너가 관리자급으로 올라가지 못하고 계속 하위에서 맴도는 것이 어떻게 보면, 클라이언트가 남자이기 때문에 그런 부분도 있다는 건가요?

김　제가 다니는 회사에서는 제가 실무자 중에 가장 직급이 높아요. 실무 미팅을 저 혼자 갈 때도 종종 있는데, 이상하게도 클라이언트 미팅을 하면 담당자는 전부 여자더라구요. 클라이언트는 큰 권력을 갖고 있지 않습니까? 갑이고 남성적인 특징을 보이고요. 그런데 그걸 전달하는 접점에는 대부분 여자가 있어요. 직함이 없거나 주임 정도의 직급인 경우가 많죠. 그 옆에는 30대 정도의 대리급 남자 직원이 같이 앉아 있는 경우가 많았어요. 별로 말을 하지 않고 메일에서 참조의 영역에 들어가 있는 분들이에요. 실질적으로 저에게 메일을 보내거나 통화를 하는 건 대부분 여자였습니다. 저도 여자이고요. 문제는, 소통 중에 이견이 발생하거나 항의를 해야 하거나 수정 사항이 발생하는 경우에는 반드시 남자를 소환해 온다는 점이에요. 클레임을 거는 메일을 보낼 때도 참조란에 남자인 것이 표나는 상사들의 메일을 나열하고요. 저도 문제가 발생하면 남자인 대표에게 요청을 합니다. 평상시에는 의사소통이 잘 되는 여성의 입을 통해서 말을 하는데, 충돌이 일어날 때는 남자들이 그것을 해결하게 되는 구조가 생기더라구요.

윤　그런데 이건 디자인계에서만 일어나는 일은 아닌 것 같은데요.

김 네 맞아요. 클라이언트도 일단은 디자이너가 아니죠.

최 한국의 직장문화에서 보여지는 특징이네요. 한국 여성 디자이너들이 처해 있는 상황을 다시 이야기 해보면, 여성 디자이너가 절대 다수를 점하고 있는데, 문제는 그들이 5년 정도의 쓰고 버리는 인력이 되어버린다는 것이잖아요? 구조적으로 이 현상은 한국 디자인 시장이 엄청난 공급과잉이기 때문에 인력이 넘쳐서 발생하는 것이겠고요. 오래 일을 할 수 없는 현실인데 그 다수 중의 다수가 여성인 겁니다. 이런 상황들이 구체적으로 어떤 문제를 만들어내는지, 또 그것이 오늘 이야기 하고 있는 여성 디자이너들의 페미니즘 의식과 어떻게 관련되어 있는지에 대해서 더 이야기 해볼까요.

윤 아까 대학에 여자 교수가 없다는 것에 대해서 언급이 있었는데요, 구조에 문제가 좀 있습니다. 김대중, 노무현 정권 때 대학을 엄청나게 신설해서 디자인과가 많이 늘어났죠. 디자인 산업도 커질 줄 알았는데 산업은 반대로 축소 지향적이었어요. 여자 학우들이 교수가 되기 위해 요구되는 모든 스펙을 쌓고 교수로 고용될 수 있는 시점에, 대학들이 학과 통폐합을 하는 등 축소 방향으로 가게 된 것이죠. 교수 정원도 줄이고요. 교수진을 더 줄이면 줄였지 충원을 할 수가 없는 상황인 겁니다. 다음에 교수를 충원하게 된다면 대상이 되는 여성 디자이너들이 나열할 수 없을 정도로 많지만, 대학이 처한 구조 자체에서 그것이 실현되지 못하는 거죠. 디자이너들 간에는 성별은 이미 여초인데, 디자인 산업과 대학의 현실은 축소되는 쪽으로 가고 있으니까, 오히려 다수인 여성이 더 피해를 보게 되는 것 같습니다.

류 국내 대학 디자인과 교수진의 성비가 묘하다고 생각하긴 했어요. 제가

졸업하고 10년 정도 이후 교수 임용 시기에, 그럴 만한 스펙을 가진 사람들 중에서 살아남은 여자 선배를 찾기가 어려웠어요.

윤 2000년대 초반 학번인 류영재 판사와 함께 공부했던 친구들 중에 교수가 될 만한 자격을 갖춘 사람들이 상당히 많아요. 아마 앞으로 국민대에 교수가 온다면 이 세대에서 올 텐데, 역시 문제는 TO가 없다는 것이지요. 이건 국민대 시각디자인과만의 문제가 아니고 한국 대학의 전반적인 문제인 것 같습니다.

류 저는 교수라는 자리까지 가지 않더라도, 그 전 단계에서도 업계 성비가 많이 불균형 하다고 생각하긴 합니다.

이 저도 여자 디자이너들이 저평가되고 있다는 생각이 듭니다. 같은 실력, 같은 스펙이면 남자가 높게 평가 되어서, 더 높은 자리에 올라가는 것이 당연시 되고 있는 것 같아요. 여자가 저평가 되는 경향이 있어서 비교적 가벼운 노동을 하게 되는 것 같기도 하고요.

류 남성들은 대부분, 졸업 후 10년 동안 경력을 단절하지 않고 디자인을 계속 할 수 있기 때문에 이런 격차가 나는 것인가 싶기도 해요. 제 (여성)친구들 중에는 경력이 단절된 친구들도 꽤 있거든요. 결혼을 하면서요.

최 어쨌든 한국 디자인 인력의 최하층을 차지하고 있는 게 여성 디자이너라는 거지요. 이 현실을 대략 알고는 있지만 정리 차원에서 이야기를 더 해보자면 어떤 게 가능할까요?

윤　저희 디자인팀만 해도 막내 그룹은 여자입니다. 팀장은 대부분 남자고요. 언론 분야의 경우 디자인팀의 성비율이 대부분 비슷합니다. 타사의 경우 요즘 신입은 정규직보다는 계약직으로 많이 뽑는다고 하더라고요.

류　스타급 디자이너들의 성비는 어떤가요?

윤　당연 남자가 많죠.

류　남자가 잘해서 많은 건가요?

이　그래서 저는 여자 디자이너가 저평가 되는 부분이 있지 않나 생각하는 거에요.

류　제가 국민대 다닐 때는, 실력이 좋은 여학생들이 더 많았던 것 같아요. 교수님께 좋은 평가를 받거나 학생들끼리 보았을 때도 그렇다고 인정받거나 하는 친구들이요. 그런데 3-4학년 때쯤 되면 남학생들이 광고, 영상디자인 쪽으로 진로를 정했어요. 상대적으로 여학생들은 그래픽 쪽으로 많이들 가고요. 그게 자신의 특성 때문인지는 잘 모르겠지만, 그렇게 분류되다 보면 광고대행사 같은 곳은 여자들이 많이 못 가게 되는 거에요. 남자들은 주로 큰 물로 나가더라고요. 굵직한 회사에 취업도 잘 되고 입사 후에도 잘 버티고요. 시각디자인업계에서도 돈이 몰리는 쪽에 남자들이 많이 가게 되는 거죠.

이　실제로 현대자동차 같은 경우에 색채 분야 외에는 여자를 뽑지 않잖아요.

류 자동차 디자인은 공공연하게 남자들의 영역이라는 말이 있었어요. 팀 작업을 해야 되는데 여자들이랑 일하면 불편하다고 하면서.

이 저희 학교의 다른 과도 학과 내에서 장비를 날라야 한다는 이유 때문에 남자를 선호한다는 이야기가 있어요. 장비가 무겁고 다루기 힘드니까 남자에게만 일을 주는 그런 분위기가 있다는 거지요. 그래서 더 남학생들이 그런 쪽으로 몰리는 것 같기도 합니다.

김 저희 학교 같은 경우는 약간 상황이 달랐던 것 같아요. 학과에 영상소모임이 있었는데 그 소모임에 여자들이 아주 많았어요. 제가 입학했을 당시 학과 정원이 120명이었는데요, 남자가 12명으로 정확히 정원의 10%였습니다. 남자가 아무리 그 소모임에 많이 들어가도 여자가 더 많을 수 밖에 없고, 여자들도 소모임에 들어갈 때 장비 다루는 것을 고려해서 모임에 들어갈지를 판단하진 않았어요. 막상 들어가보니 장비도 들어야 하고 무거운 것도 다뤄야 했죠. 그런데 여학생들이 많다고 해서 해야 할 일을 못하지는 않더라고요. 영상 장비가 무겁기는 한데, 다 들려면 들 수 있어요. 물론 정말 큰 장비들은 혼자서 못 들죠. 그런 건 남학생들도 혼자서는 못합니다. 힘이 많이 필요하니 여자들은 못해낼 것 같다는 느낌이 막연히 있는 것 같습니다. 주변에 영화나 영상 쪽으로 취업한 여자 후배들이 많아요. 이상한 건 여자 디자이너들이 장비를 다뤄서 작업할 수 있고 그 동안 그렇게 해왔음에도 불구하고 왠지 여자들이 장비를 잘 다루지 못할 것 같고 왠지 밤을 새워 작업을 시키면 안 되는, 보호해야 할 것 같은 존재라고 여겨진다는 점이에요. 잘 못할 것 같다는 생각이 있어서 일선에서 배제가 되는 측면들이 있는 것이죠. 그래서 영상 회사에 들어가도 촬영감독같은 업무를 맡기보단 제작팀이나 영상미술팀으로 빼다거나 하는 경우가 많아서 여자 후배들이 스트레스를 받는다더군요. 졸업 작품을

밤새워 가며, 조명 나르고 크레인 빌려가며 촬영을 했는데, 왜 나는 촬영팀에 못 들어가나 싶은 거죠.

류 법조계나 일반 회사에서는 군대를 다녀온 남자들이 상당한 우대를 받는 경향이 있다고 들었습니다. 그들은 입사 초기부터 여성 동료들과 다른 업무를 맡게 되고 다른 길을 배정받았다고 생각하는 것 같아요. 디자인계에서도 기획이나 영업, 혹은 물리적으로 힘이 드는 일들을 하게 될 때 여자들이 업무에서 탈락하게 되는 게 여자들이 스스로 떨어져 나가서인지 아니면 남자 기득권자들이 남자들의 자리로 암묵적으로 정해놓아서 인지 궁금하네요. 일반적으로 여자 디자이너가 물리적 힘은 딸리겠지만, 여자라고 장비를 못 다루거나 기획력이 없는 건 아닐 텐데 말입니다. 일반사회에 군대 문화가 있어서 군 경험이 있는 남자들이 선호되는 것이 아닐까 하는 생각도 들었습니다. 디자인계에서는 이런 식으로 기득권을 드러내는 경우는 없나요?

윤 디자인계에서는 그렇게 노골적이지 않죠..

이 '저기는 남자의 자리이다'라는 암묵적인 느낌은 좀 있는 것 같아요.

김 군대 문화에서 영향을 받은 부분도 있을 거에요. 남자들은 상명하복 문화를 절대 다수가 경험하잖아요. 심지어 여자들끼리도 그런 말을 합니다. 아래 사람으로 남자가 들어오면 시키는 거 뭐든지 다 해서 편한데, 여자가 들어오면 신경을 많이 써야 한다고요. 일반적으로 조직문화라는 것 자체가 남자들에 의해 구축되었죠. 에이전시 중에 좀 크다고 할 수 있는 A사, H사 같은 곳을 보아도, 입사한 사람들이 회사 내 남성 위주의 권력 문화를 버티지 못하고 나가는 경우가 더러 있어요. 또 남성들 입장에서, 남자가

가르치고 이끌어가기 쉽다고 이미 생각을 하고 남성들을 밀어주는 경향도
있고요. 최근에 단적인 사례를 봤습니다. 제가 이번에 '6699프레스'에서
출간하는 책의 인터뷰를 진행하면서, 지인들을 만났어요. 그 중에 같은
대학 동문이고 같은 에이전시에 다니는 남자 한 명과 여자 한 명이
있었습니다. 같은 해에 졸업했지만 남자가 군대를 다녀와서 나이는 두 살
많았죠. 이 두 사람이 입사 연봉은 같았는데, 연봉 인상률은 거의 5%
차이가 나요. 두 사람은 서로의 연봉을 모르고 있는데, 남자 디자이너는
자신이 군필이라서 아무래도 차이가 있지 않을까 하는 이야기를
하더라고요. 여자 디자이너는 남자 연봉이 높다더라는 소문만 들었다고
했습니다. 두 명의 연봉 데이터가 차이가 나서 이상하다고 느꼈어요. 이런
식으로 조직에서 잘 살아남을 수 있게 (남자에게) 암묵적인 배려를 해주는
건가 하고요. 남자 선배들이 남자 후배들에게 너는 위로 올라갈 사람이다,
라고 봐주는 암묵적인 시선들도 있다는 겁니다. 상대적으로 여자들이
저임금 상태에 머물다가 강압적인 문화, 야근 등에 지쳐서 나가떨어지는
경향도 분명히 있는 것 같고요. 저는 다니는 회사가 작아서 그런지 이런
이야기를 들은 적은 없는데, 규모가 어느정도 되는 회사에선 여자 직원들이
들어오면 "남자친구 있어? 결혼은 언제해?" 라고 묻는 경우가 많다고
합니다. 결혼하면 회사를 그만둘 사람으로 여겨진다는 것을 느낄 수 있다고
하더라고요. '월급을 적게 주건 많이 주건 결혼하면 그만둘 것이다. 일을
가르쳐도 곧 그만둘 것이다.' 라고 지레 짐작하는 경향이 있는 거죠. 그렇게
되면 여자들 스스로도 내가 이 회사를 다니는 이유가 뭘까 생각하게
되고요. 이렇게 양쪽에서 작용하는 것 같습니다.

 3-4년차인 저희 나이 때에는 이직을 많이 생각하게 되는데요. 회사가
나를 장기적으로 키울 생각이 없다면 회사를 그만두거나 회사를 옮기거나
결혼을 하거나 하는 등의 방식으로 회사를 탈출해야 한다고 생각하는
여자들이 너무나 많아요. 30대 중후반이 되면 여기서 몇 명이 살아남을 수

있을까 하는 생각이 듭니다. 제가 직접적으로 아는 사람 중에서, 결혼을
하고 아이를 낳고 키우는 등의 일반적인 라이프 사이클을 가지면서
디자인을 계속 하는 사람이 딱 한 명 있어요. 중대형 에이전시의
이사님이신데요. 그분이 어떤 캐릭터냐 하면, 밤을 새서 일하고 다음날, 그
다음날도 또 일을 하고 쓰러지면 링거를 맞고 와서 일하는 분입니다.
본인이 그렇게 하는 상태에서 직원들에게도 어마어마한 노동을
요구하시고요. (여성의) 신체적 한계를 뛰어넘는 분이죠. 그게 더 직급이
높은 남성들이 보기에 다른 여자랑은 다른, 아주 진취적이고 욕심도 많은
사람으로 보여져서 승진도 굉장히 빨리 하셨다고 들었어요. 그렇게까지
비정상적으로 살아야 하는 거죠. 제가 이번에 인터뷰한 오진경 선생님도
본인이 싸움닭이었다고 하셨어요, 그렇게 때로는 여성성을 감추고
남성들과 혹은 자신과 싸워야 겨우 생존이 가능한 상황이라는 걸 인터뷰를
통해서 느끼게 됐죠.

윤 학생들로부터 성공한 여성 디자이너의 초청 강연을 요청 받는 경우가
있는데요. 그런데 제가 만난 성공한 여성 디자이너들은 때론 저보다 더
남성적이라는 느낌이 들기도 합니다. 이런 분들을 '명예남성'이라
하더라고요. 정작 그런 분들의 강연을 듣고 나면 '남성적으로 행동해야
하는구나' 하는 느낌을 받는다고 합니다. 위로 받을 것이라는 예상과는
달리 더 상처를 받게 된다는 거죠. 사회 구조가 만든 악영향이죠.

김 클라이언트에게 얕잡혀 보이지 않으려면 무성적인 느낌을 주어야
한다고들 해요. 반대로 누구에게 잘 보이려면 여성적으로 접근해야 하는
부분도 있죠. 이등시민 전략이라고 해야 할까요. 인쇄소에 갈 때도 예쁘게
하고 가서 음료를 건네드리고요. 그렇게 여성 디자이너의 이미지가 분열
되는 것 같아요. 싸움닭이 될 것인가 애교를 부리는 이등시민이 될 것인가

결정해야 하죠. 남자들에 의해 인정을 받음으로써 끌어올려질 것인가, 아니면 남자들과 싸워서 그 자리를 차지할 것인가 하는 선택인 겁니다. 평범한 여성인 내가, 적당히 일을 해서는 살아남을 수 있겠느냐는 생각이 계속 드는 거죠.

류 그건 다시 말하면, 디자이너에서 관리자급으로 올라갈 수록 자기 고유의 실력이 별로 중요하지 않다는 것 아닌가요? 만약에 실력 차이가 확실하게 나면 여자라도 고용해야 하는 거잖아요. 싸움닭도 아니고 지나치게 애교 부리지 않더라도 말이죠.

김 그러기에는 이미 디자인계가 지나치게 공급 과잉인 것 같아요.

윤 그렇죠. 가장 큰 문제는 거기에 있습니다.

최 이성간에 하는 경쟁도 있겠지만, 동성간의 경쟁도 심하다고 볼 수 있어요. 많은 사람들이 지적하듯이 한국 사회에서 소위 커리어 우먼이라고 불리는 사람들을 보면 남자들보다 더 남성적이에요. 남성 중심 사회에서 경쟁해서 살아남은 사람들입니다. 투사들이고요. 아까도 그녀들의 양가적 태도에 대한 이야기가 나왔지만, 더 정확하게 말하면, 양성 코드를 자유롭게 구사하는 사람들이라고 할 수 있습니다. 제가 아는 모 대표도 명예남성이기도 하지만 필요하다면 굉장히 여성적인 코드를 구사하기도 해요. 그런 면에서는 커리어 우먼이라는 사람들이 남성보다 더 경쟁력이 있기도 하죠. 이 사람들은 남성적인 코드와 여성적인 코드를 다 가지고 있어서, 남성 코드가 필요할 때에는 그것을 쓰고 약자의 제스처가 필요할 때는 여성적 코드를 써서 일을 성사시키기도 합니다. 그럴 때 보면 놀라워요. 살아남은 극소수 사람들의 이야기이죠.

이 그런 걸 보면 좀 슬퍼요. 내가 살아남으려면 저렇게 해야 하는 건가 싶어서 말이에요. 실력으로만 평가되지 않는 것이니까요. 내가 가진 여성성을 평소에는 버렸다가 필요할 때에만 선택적으로 구사할 수 있는 능력을 길러야 살아남을 수 있는 사회라면, 좀 비정상적인 것이죠. 이런 것은 여자들만 하는 고민입니다. 역으로 말하면, 남자들은 성별상의 특수한 전략을 취하지 않아도, 실력이 있으면 성공할 수 있다는 믿음을 가질 수 있는 것이죠.

류 인사 관계는 참 건드리기 쉽지 않아요. 인사권자가 남자라는 사실과 더불어 인사권은 인사권자의 전적인 재량이라는 인식이 만연해 있는 것도 심각한 문제에요. 재량도 남용하면 안 되는 건데, '사장님이 원한다는데'라는 이유로 많은 것들이 결정되니까요. 사장이라도 원하는 대로만 차별적인 인사를 해서는 안 된다고 대항하고 연대를 해야 하는데, 그러기엔 또 개개인의 자리가 불안정한 거죠. 그나마 조금 희망이 있는 건 사회적으로 성차별 해서는 안 된다는 인식이 점점 강해지고 있다는 거에요. 이제 조직 내에서 성차별이 일어난다는 사실이 알려지면 큰일이 나겠다는 인식이 생기는 겁니다. 그렇기 때문에 명분과 데이터를 가지고 강하게 접근하면 정면으로 반박하기 힘들어지게 되었죠. 언론에 기사화 되면 난리가 나니까요. 디자인업계에서도 성차별에 대해서 문제의식을 가지고 강력한 명분을 만든 다음에 접근을 하면 성차별 행위가 적발 되었을 때 매장 당한다는 인식은 생길 수 있지 않을까요.

이 저희 학과에서도 이번 '미녀 디자이너' 논쟁이 명분이 되어서 '오픈 페미니즘' 행사를 할 수 있게 되었는데, 말씀하신 부분과 비슷한 경우인 것 같습니다. 실제로 '여기에 안 가면 안될 것 같아서 나왔다'고 하는 남학생들도 있었고요. 비난을 감수하더라도, (일종의) 강제 참여를 유발할

수 있는 사건을 하나 터트려서 이야기를 시작하는 것도 전략이라면 전략이
될 수 있지 않을까 생각합니다.

윤　다른 측면에서 더 이야기를 해볼게요. 조직 내에서의 경쟁은 자신이
가진 자원의 차이가 결정적입니다. 성공한 분들은 어느 정도 자원이
받쳐주기 때문에 가능하다고 생각합니다. 가령 저는 육아를 하는데요.
굉장히 힘들어요. 아침에 아이를 돌보다가 출근을 하면 오히려 해방감을
느낍니다. 두 사람이 아이를 보다가 한 사람만 남으면 그 사람은 굉장한
압박을 받게 돼요. 그런 상황에서 출근은 힘든 곳에서 빠져 나오는
것이고요. 이런 경우 집에서 아이를 보는 아내 때문에 안심하고 제가
회사에 나와서 경쟁을 할 수 있는 겁니다. 만약에 반대의 경우라면 즉,
남편이 아이를 돌보고 아내가 나간다면 그 여성도 경쟁력을 가질 수 있을
겁니다. 그런데 우리 사회는 출산과 육아를 전적으로 여성에게 맡겨
버리고도, 또 밖에 나와서도 경쟁하도록 강요하다 보니, 불공정한 경쟁
상황이 형성된 듯합니다. 때문에 여성들은 성공하기 위해서 더 노력해야
하죠. 심지어 아까 언급하신 양성 전략을 쓸 수밖에 없는 상황까지
감수하면서요. 요즘은 여성들이 사회에 많이 진출하고 있는데요. 이런
경우에 대부분 부모님이 주변에 계세요. 처가나 시댁 부모님들이 아이를
돌봐주는 거죠. 온 집안에서 인적 자원을 공급해주니까, 사회적 활동이
가능해요. 조직 안에서의 경쟁은 생산 노동을 위한 경쟁력만 아니라, 구조
밖 '그림자 노동'이 지니는 경쟁력까지 반영되어야 합니다. (그림자
노동이란 이반 일리히의 노동 개념으로 생산 노동 이면에 있는 노동을
말함.)

류　완전히 구조가 바뀌어야 해요. 육아를 하면서 일하면 당연히 육아를
담당하지 않는 사람만큼 성과를 내기가 어려워요. 다른 사람들 야근 할

시간에 집에 가야 하죠. 성과 중심의 경쟁이 심한 상태에서는 타격이 됩니다. 예를 들어 육아를 하지 않는 남자, 비혼인 여자가 야간을 해서 성과를 150% 낼 수 있다면, 육아를 위해 정시 퇴근을 하는 여자는 최선을 다해도 성과를 100% 이상 내기 힘든 거죠. 조직은 이러한 성과 차이를 고려하지 않을 수 없다고 항변하고요. 하지만 이대로라면 육아를 맡지 않는 남자, 즉 연차가 올라갈 수록 남자가가 구조적으로 업무성과를 내는 데 있어서는 유리할 수밖에 없거든요. 사실 이런 문제와 관련해서는 성과를 내지 못하는 육아 담당 여자가 아니라 이런 식의 성과 경쟁을 시키는 조직에 책임이 있습니다. 능력주의로 포장하지만 실질은 차별적 결과가 발생할 수밖에 없는 구조를 만든 후 그 결과를 능력으로 삼는 게 문제인 거예요. 일각에서는 조직의 성과중심주의를 스스로 바꾸라고 하긴 어려우니 차라리 남성도 의무적으로 육아를 담당하게끔 구조를 바꿔야 한다는 소리도 나오고 있어요.

윤 군대와 육아를 다 경험해 봤는데요, 저는 군대보다 육아가 열 배는 더 힘들게 느껴져요. 군대에서는 나만 잘 챙기면 되는데, 육아 시에는 나를 챙길 여유도 없더라고요. 군대는 2년이라는 기간이 정해져 있기 때문에 '군대 갔다 왔다', 이런 표현이 가능한데, 육아는 한계가 없습니다. 또 군대는 공적인 것이고 육아는 사적인 것이라는 식으로 이야기를 하죠. 다들 공감하고 계시듯이, 이제 출산과 육아는 사회적인 이슈가 되었습니다. 공적인 문제가 된거죠. 우리 사회가 총체적으로 나서서 이 문제를 고려하지 않으면 성평등 구조를 만들기 어렵겠다는 생각이 들어요.

류 실천적인 부분이 필요합니다. 사회적 구조가 바뀌고 사회가 공공적으로 육아를 책임져 주는 게 얼마나 걸릴지 모르잖아요? 지금 현재 여성 디자이너들이 각자가 어떻게 하면 생존할 수 있고 어떻게 해야

구조적인 변화를 일으킬 수 있을지 모색해야 할 것 같습니다. 저희가 이렇게 생각하고 공유하는 것들이 조금씩이라도 현실에 반영돼야 한다는 것이죠. 실제적인 방안에 대해서는 현직 디자이너들이 함께 논의를 해야 합니다.

한국 디자인의 구조적 모순과 젠더 문제

최 지금까지 디자인계 성비 불균형 문제부터 시작해서 여성 디자이너들이 겪는 여러 가지 현실에 대한 이야기들을 해보았습니다. 그런데 우리 사회의 페미니즘 논쟁, 어쩌면 전쟁 수준으로까지 치달은 남녀 사이의 갈등이 사실은 단지 남녀 문제가 아니지 않습니까? 좀 더 근본적으로 말하면 사회 문제가 남녀 문제로 치환된 부분이 있는 것이지요. 계급 갈등을 젠더 갈등으로 치환시켜 버린 것이라고 볼 수도 있습니다. 물론 젠더 고유의 갈등도 존재하지만, 일베로 대표되는 한국 남성들의 여혐이 천민으로 취급해온 여성들이 자신들과 같은 자리로 올라오는 것에 대한 반발이라면, 이것은 결국 계급 문제 아닐까요. 마지막으로 여성 디자이너 문제를 성차별 차원을 넘어서서 계급 문제로 이야기해볼까 합니다. 디자인계의 성차별 문제는 디자이너의 공급 과잉, 디자인 교육의 과대 팽창, 더 거슬러 올라가면, 한국의 산업화와 디자인의 관계로까지 연결 되는 것입니다. 여성 디자이너의 문제를 젠더 문제로만 고착시키는 것이야말로 지배 체제의 모순을 보지 못하는 것이라고 할 수 있어요. 젠더 문제의 상당 부분은 계급적, 역사적인 문제를 깔고 있습니다. 여성 디자이너들의 불평등 문제를 극복하기 위해서라도, 한국 디자인사의 모순을 구조적이고 거시적으로 볼 수 있어야 합니다. 결국, 여성 디자이너의 해방은 한국 디자이너의 해방과 함께 이루어 질 수 있는 것이지 그것과 분리되어서 이루어질 수는 없다는 것이죠.

우리 사회 전체적으로는 아이를 더 낳으라고 하는 판이지만, 한국 디자인계는 명백히 인구 폭발 단계에 와있습니다. 디자인계의 인구 폭발 양상은 지난 수 십 년간 일어난 한국의 산업적 발전의 결과물이에요. 그것이 부메랑이 되어서 돌아온 거죠. 이런 문제들을 어떻게 보고 궤도 수정을 하고 또 어디에 책임을 물을 수 있을까 고민해야 합니다. 한국 디자이너의 양적 팽창이 막바지에 다다라서 언제 터질지 모르는 상황, 이 폭발 직전의 상황에 있는 디자이너들은 참으로 기가 막히지 않을 수 없겠지요. 그러나 현재의 입장을 떠나서, 지난 40-50년의 한국 디자인 역사 전체를 되돌아 보면, 한국 디자인계는 분명 한국 산업화의 과실을 따먹으며 성장해 온 분야라는 걸 알 수 있습니다. 제가 이야기 하고 싶은 것은 '그 과실을 누가 먹었는가'입니다. 그리고 지금 현재 한국의 디자이너들과 예비 디자이너들은 과실은커녕 지난 수 십 년간의 양적 팽창이 초래한 리스크를 한꺼번에 받아야 한다는 것입니다. 우리의 불균등은 성별에만 있는 것이 아닙니다. 사실 그동안 열매는 여러분의 선배들이 다 먹어버렸지요. 그럼 이제 어떻게 할 것인가, 이것이 문제지요. 한국의 산업화 과정에서 디자인계가 얼마나 특혜를 받았는지를 보여주는 두 가지 예만을 들어보겠습니다. 1960년대 경제개발 이후로 도시 인구가 급격히 증대했죠. 서울의 인구가 짧은 기간에 엄청나게 팽창했어요. 서울이 지나치게 과밀화되어 안보상으로나 도시 기능상으로 문제가 되자, 정부가 취한 것이 수도권 인구 억제 정책이었습니다. 아마 1980년대 초부터 그런 정책을 취한 것으로 알고 있는데요. 수도권 인구 유입을 억제하는 방법으로 취했던 정책 중 하나가 서울의 대학 신설 금지 및 대학 정원 동결이었습니다. 그런데 여기에서 두 개의 전공만은 예외로 인정해줬는데, 그게 바로 공학 계열과 디자인 계열이었습니다. 이 학과들은 소위 조국 근대화에 이바지하는 분야라는 이유로, 이 어마어마한 국가적 조치에서 예외가 되었던 거죠. 이후 각 대학이 정원 증대를 위한 편법으로 디자인

관련학과를 우후죽순격으로 신설한 것은 불을 보듯이 뻔한 일이었죠. 그것만 보더라도 디자인계가 얼마나 사회적 특혜를 받았는가를 알 수 있고요. 또 1990년대 김영삼 정부와 김대중 정부 시절에는 '굴뚝산업은 끝났다'라고 하면서 문화산업을 강조했었지요, 디자인은 당연히 문화산업군에 속했습니다. 그 당시에 일부 디자이너들에게 병역 특혜를 주기도 했습니다. 그런 사실은 알고 계시나요?

류 그건 몰랐어요.

최 운동선수들이 금메달을 따면 군대를 면제 받잖아요? 한때 방위산업이나 국가 전략 산업에 일하는 사람들도 병역을 면제해 줬어요. 물론 국가에서 지정하는 몇몇 산업에 한해서지만요. 김대중 정부 때는 거기에 문화산업도 포함이 되었고 일부 문화산업계에 종사하던 디자이너들이 병역 특혜를 받았더랬습니다. 지금 생각하면 가히 환상적인 일이죠.
　이처럼 한국 디자인이 산업화 과정에서 특혜를 받은 분야라는 사실을 인식해야 합니다. 문제는 그 과실이 한 때, 한 무리의 사람들에게만 돌아간 것이죠. 그들은 지금 여러분들의 선배이거나 교수들일 텐데요. 문제는 한 시절 특혜를 받은 사람들이 과연 이후 한국 디자인의 양적 발전이 아닌, 질적 발전을 위해 무엇을 했는가 하는 질문을 해보게 됩니다. 우리 논의의 최종 도달점은 역사적 책임에 대한 것입니다. 어느 분야든지 한 분야가 태동하고 성장하고 발전하는 과정에서, 마치 발달심리학에서 '세대 과업'이라고 부르는 것처럼, 그 때 그 때 해야 할 과업이 있는 것이죠. 그런 관점에서 볼 때 저는 이제까지 한국 디자인에서 양적 팽창 이외에 어떠한 질적 성장의 계기도 알지 못합니다. 이제까지 선배 디자이너들은 그런 역사의식을 가지지 못했다고 봅니다. 한국 사회의 성장이 멈춰버린

이후에도 디자인계의 양적 팽창은 브레이크 없이 지속되어 왔고, 아마도
지금은 마지막 폭발을 향해서 달려가고 있는 것이 아닌가 진단할 수밖에
없습니다. 유감스럽게도 최종 주자가 모든 책임을 져야 하는 현실이지요.
결국 다시 이야기하면, 현재 한국 디자인 인구의 절대 다수를 점하고 있는
여성 디자이너들이 지난 수 십 년간의 양적 팽창의 최종 희생자가 될
수밖에 없다는 겁니다. 아무리 생각해도 다른 진단이 나올 수가 없어요.
잔인한 역설이지만, 한국 사회의 비극은 피해자들이 모든 책임을 진다는
겁니다. 세월호같은 사건에서 보여지듯이, 한국 사회의 가장 커다란 문제는
무책임성이에요. 목마른 자들이 우물을 파야 하는 잔인한 현실인 게지요.
더 이야기를 해봐야겠지만, 젠더 모순이 사실은 사회적 모순에서
비롯한다는 게 우리 좌담에서 마지막으로 도달해야 할 지점이 아닌가
싶습니다. 지금의 여성 디자이너와 디자인 예비군들은 한국 디자인 역사상
가장 불행한 세대일 수 있겠습니다만, 그러나 역설적으로 그들이
역사의식을 가져야만 이런 상황이 해결될 수 있는 실마리가 생긴다고
생각해요. 오늘 우리가 논의하는 문제의 최종적인 도달점이 과연
무엇이어야 하는지에 대해 제 의견을 말씀드렸습니다. 마지막으로 한번 더
논의를 해보면 좋겠습니다.

윤　최범 선생님과 가끔 이야기를 하면서 느끼는 것은 디자인학과가
이렇게 많은데 이론을 가르치고 담론을 이야기하는 교수가 거의 없다는
거에요. '오픈 페미니즘'을 준비하는 친구들이 '우리는 과제가 너무 벅차서
이론적 문제들을 생각할 여유조차 없다'는 말을 한 적이 있었어요. 과제
부담을 줄여 사회적 문제 같은 것을 고민할 수 있는 여유를 달라는 요구를
하더라고요. 그렇게 학과 안에서 커리큘럼에 관한 문제가 대두되었습니다.
그래서 무과제 수업을 진행한다는 이야기 등이 선생님 그룹 안에서 나오고
있습니다. 이제는 젊은 사람들이 사회적 가치에 대해서 이야기 하지 않으면

안되는 지경까지 내몰렸다는 반증으로 느껴졌습니다. 이것은 정말 슬프면서도 반가운 일입니다. 요즘처럼 디자인 분야의 취업률이 계속 떨어지는 상황에서는 현재의 디자인 산업 밖에 나가서조차 자기 살 길을 찾아야 하지 않습니까? 그래서 사회적 가치와 연결된 분야로 디자이너들이 많은 관심을 갖기도 합니다. 문제는 그런 문화와 담론을 이야기 해줄 디자인계의 토양 자체가 없다는 점입니다. 이런 것조차도 스스로 찾아야 하죠. 이런 현상들에 긍정적인 측면도 있다고 봅니다. 디자인 분야에 있는 사람들은 누구나 변화의 국면에 놓여 있다는 것을 감지합니다. 이런 상황에서 학생들이 주도적으로, 게다가 여학생들의 주도로 여러 가지 문제가 제기되었다는 것이죠. 변화의 주역이 자기들이라는 주체성을 갖기 시작했다는 의미에서 볼 때 한편으로는 반갑습니다.

류 디자인계가 공급 과잉인 것이 확실하다면, 과잉된 인력들은 디자인을 하기 어려울 겁니다. 결국 시장에서는 수요와 공급이 적정 수준을 찾아야 하니까요. 그런데 이 과잉에 해당하는 사람들도 먹고 살아야 하니까 (저처럼 다른 분야로 이전을 할 수도 있겠지만 그렇지 않다면) 디자인의 저변을 넓힐 수도 있겠죠. 기존에 디자이너들이 하던 일보다 더 넓은 영역으로 일을 확대하는 거에요. 지금 변호사 업계가 그렇습니다. 역사적으로 발생한 문제이지만 결국은 가장 힘든 자가 행동을 할 수밖에 없어요. 그리고 상당히 힘든 일이기 때문에, 각자 도생하는 것이 아니라 연대를 해서 헤쳐 나가야 한다고 생각하고요. 디자인계가 이렇게 힘든 상황인데 대변할 이익단체가 없는 게 이해가 안되네요.

이 네, 저도 그렇게 생각해요.

류 어떻게든 살아남아야죠. 그런데 젠더 문제는 젠더 문제로 남는다고

생각해요. 무슨 이야기냐 하면, 관문이 넓었다가 극도로 좁아졌더라도 그 안에서 성차별은 없어야 한다는 겁니다. 그런데 그 안에서도 성차별이 존재하거든요. 젊은 여자 디자이너들이 가장 힘든 것이 뭐냐 하면요, 공급 과잉이 되어서 관문이 좁아지다 보면 남자 동급생과의 경쟁도 겉으로 드러나게 된다는 거에요. 이게 젠더 문제는 그것대로 계속 남아 있다고 생각되는 지점입니다. 다만 젠더 문제가 처음이자 마지막에 해당하는 문제는 아니고 인력 과잉의 상황과 업계가 사회적으로 축소된다는 점도 중요하겠죠. 기성 세대인 디자이너들에게 책임을 요구해서라도 디자인 업계 전체가 살길을 찾아나가야 하는 것 같아요. 젊은 디자이너들이 각자 살아나갈 길을 혼자 찾으면 더 어려울 것 같습니다. 구조적인 문제를 계속 고민하고 연대해야 어떻게든 출구가 나오는 건데요. 디자인 업계에서는 각자 살아 남느라고 서로 연락을 안하더라고요. 사회적, 역사적 책임, 구조적 문제를 생각하는 게 사치가 아니라, 거의 유일한 생존법일 수 있습니다. 이제는 좀 관점을 바꿔서 생각할 필요가 있겠다 싶어요.

생존을 위한 과제들

최　맞아요. 그 동안은 연대가 선택 사항으로 여겨졌다면, 이제는 연대가 유일한 생존방법일 겁니다. 혼자 열심히 해도 사회에 나가서 일거리를 찾을 수 없을 뿐 아니라 사회 구조적인 모순이 점점 더 심각해지기 때문에 그렇죠. 우리가 겪는 모든 문제는 사실 역사적이고 사회적인 문제인데요. 이것은 개인이 혼자서 절대 해결할 수 없는 거에요. 집단적으로 대응해야 하는 문제입니다.

류　여력이 있는 선배들이 먼저 해주면 좋을 텐데, 하는 아쉬움이 있어요. 그게 과실을 따먹은 선배들의 책무라고 생각합니다.

윤　디자인 단체들은 많이 있지만, 학생 혹은 필드의 디자이너들과는
거리가 있습니다. 각종 디자인 단체가 권력집단화 되어버리니까, 대부분의
디자이너들이 그 틀 안에 들어가지 않게 되고 그러면 그럴수록 점점 더
그들만의 리그가 되어버리는 것이죠.

류　디자이너들을 대변하는 단체로 보기는 어렵죠.

최　디자이너를 대변하는 단체는 없는 것 같고요. 디자인계 내의 일부
인사들이 자기들의 이익을 지키기 위한 집단이라고 봐야 할 것 같습니다.

김　디자인계 안에서, 디자인이라는 것의 범주를 좁게 인식하는 경우가
많습니다. 〈디자인 평론〉의 창간사에서 현재 한국에는 디자인 담론을
다루는 매체가 없다고 지적했죠. 이에 대해 일부 디자이너들은 '왜 디자인
담론이 없었느냐, 있는지 몰랐던 것이 아니냐' 라고 반발을 했어요. 그들이
사용한 디자인이라는 단어의 의미과 〈디자인 평론〉에서 사용한 단어의
의미가 다른 겁니다. 흔히들 디자인 행위와 그 결과물에 대해서는
이야기하지만, 사회나 경제의 맥락 안에 있는 한 영역으로서의 디자인은
이야기 하지 않았죠. 좁은 의미의 디자인은 여러 매체에 다루어지고
있어요. 작업을 잘하고 열의를 가진 디자이너들이 많으니 디자인계의
미래는 밝지 않느냐고 말하는 사람들이 있다는 겁니다. 산업으로 디자인을
바라보았을 때는 업계가 축소되고 일이 사라지고 인력은 넘치는데
말이에요. 물가는 계속 상승하는데 디자이너 연봉은 십 년 전이나 지금이나
같고요. 구조에 대해 목소리를 내는 사람은 없으니 이런 문제를 겪고
불만을 가지는 사회 초년생들은 불만을 가진 채로 떠나게 되는 거에요.
지금으로선 개인이 문제를 돌파해 내고자 하는 의지를 갖기 어려워요, 이
지점에서 연대가 필요한 것 같습니다. 혼자서는 힘이 미약하고 시야가

좁으니, 디자이너들끼리 사회 구조가 어떤지 논의하고 문제의식을 공유하면서 연대해나가야 하는 거죠. 이런 이야기들이 계속 오고 갔으면 좋겠습니다. 작업을 멋지게 하고 색다르게 하자는 해결책들만 오가면서 공회전 하는 지점이 분명히 있어요. 업계 구조나 상태에 대한 관심은 아예 끄고 직업인으로만 사는 사람들도 있고요. 양쪽 모두가 구조적인 문제를 해결할 의지가 없는 거죠.

류 이제는 몇몇 스타 디자이너처럼 유명해져서 생존하겠다고 말할 수 있는 시기는 지난 것 같습니다. 디자이너들이 각자 사회 구성원으로서 자신의 자리를 확보할 수 있어야 한다는 거죠. 물론 전체 산업이 줄어들면 탈락하는 사람들이 생길 수 밖에 없죠. 그런데 문제는 있는 몫도 찾아먹지 못한다는 겁니다. 당연히 받아야 할 것도 다 포기를 하고 있어요. 서로 연대가 안 되는데, 혼자 생존해 나갈 때 클라이언트는 절대 갑이 되어버리니까요. 이제는 하나의 산업계로서 디자인계가 개개인의 자리를 확보하는 노력을 해야 합니다.

최 현실이 이러함에도 불구하고, 얼마 전에 있었던 어떤 좌담에서는 아직도 스타 디자이너 타령을 하고 있더라고요. 현장 실무 디자이너들의 현실과 상층부 디자이너들의 현실은 너무나 다른 거죠. 지금까지 이렇게 끌고 온 겁니다. 양적 한계에 도달한 사람들은, 불행한 세대이긴 하지만, 그 불행을 전화시키는 것 말고는 다른 방법이 없다는 것, 그것을 의식하고 자각해야겠지요. 그래서 개인의 문제, 그리고 여성 디자이너의 문제들을 해결하기 위해서는 한국 현대 디자인사 전체를 되돌아보지 않으면 안 된다는 거죠.

윤 제가 아까 페미니즘 이슈에서 희망을 봤다고 말씀 드렸죠. 연대할 수

있는 중심 담론이나 이야기가 있어야 하는데 디자인 이론이나 개념에 대한 담론이 전무한 상황에서 연대할 수 있는 논의거리가 없어요. 그런데 페미니즘 이슈가 화제가 되면서 이를 통한 연대 가능성을 확인하게 되었어요. 디자인 분야에서 여성들이 연대를 해서 하나의 힘을 형성한다면, 페미니즘 이슈를 논의함에 있어 좋은 모범이 될 수도 있어요. 그리고 또 젊은 디자이너들이 선배들에 비해 얼마나 디자인을 잘합니까. 그들이 가지고 있는 칼이 우수한데, 지금까지는 어디에 이 칼을 휘둘러야 할지 몰랐다는 거죠. 이들이 가진 이미지 생산 능력과 소통 능력을 페미니즘 이슈 혹은 다른 사회적 가치에 목적을 두고 사용하게 된다면 굉장하지 않을까 생각합니다. 저는 페미니즘 이슈를 통해서 그런 희망을 보게 되었어요. 파편화된 개인이 각자 생존하며 살아가던 구조였는데, 이 이슈가 우리를 묶어줄 수 있는 하나의 단초가 될 수 있지 않을까 싶습니다.

류 그리고 여성 디자이너는 디자인계 최약자거든요. 최약자를 보장하다 보면 다음 단계의 약자가 보장을 받게 됩니다. 여성 디자이너의 근로 조건을 보장하다 보면 전체 디자이너의 근로 조건을 보장해주게 돼요.

최 오늘 나온 이야기를 통해서, 우리가 한국 디자인사의 한 종결점에 와 있다는 자각과 위기의식이 중요하다는 생각을 하게 됩니다. 물론 이 끝이 새로운 시작이 되기를 바라고요. 오늘 힘든 이야기들이 많이 나왔는데, 이연경 님이 학생으로서 이야기할 것이 있나요?

이 네. 연대의 중요성에 대해서 한번 더 생각하게 되었습니다. 여자들이 연대를 한다는 게 쉽지 않을 수 있죠. 늘 남자에게 귀속되어서 누군가의 딸, 누군가의 아내로 존재해왔으니까요. 저희가 '오픈 페미니즘'을 진행하면서 연대하는데, 이런 활동을 계속 해나가다 보면 단초를 발견할 수 있을

거라고 생각해요.

류 또 하나 말씀 드리고 싶은 게 있어요. 인권 보장은 이기적인 목적을
위해서 만들어진 것입니다. 인권 보장은 고결한 목적도 가지고 있지만,
자본가들이 혁명을 막는 수단으로 사용하기도 했습니다. 최소한의 권리를
보장해줘야 치고 들어오지 않지요. 장기적으로 보았을 때 조직의 공존을
위해서 필요한 최소한의 보장이라는 겁니다. 그럼에도 불구하고, 그 상황에
처해 있지 않은 사람들은 약자들이 이의를 제기하는 것에 대해서 항상
불편하고 생소하게 생각해요. 장기적으로는 모두에게 좋은 길이지만
즉각적으로는 탄압하는 반응이 있을 수 있어요. 그런 불편함을 마주하며
자체적인 위축감을 가질 필요는 없습니다. 나중에 디자이너들이
클라이언트에게 권리 행사를 할 때도 같은 말을 듣게 될 거에요. '지금까지
잘 해왔는데 왜 그래?'라는 반응이요. 그때도 같이 싸워야 하니까, 젠더
이슈를 다룰 때에도 남성들을 최대한 설득해내는 게 좋다고 생각합니다.
저는 아직은 젠더 이슈로 전쟁을 할 단계가 아니라고 생각하거든요. 여성
디자이너가 보장 받아야 남성 디자이너도 보장받는다는 것을 설득해야
해요. 〈허슬러〉 창간인인 래리 플린트가 이런 말을 했지요. 내가 보장
받아야 당신들도 보장 받는다.

최 나 같은 쓰레기가 보장 받으면 당신은 당연히 보장 받는다.

류 사실은 남자 디자이너들도 약자에요. 몇몇 스타 디자이너들을
제외하고는요.

윤 최범 선생님은 기성 세대가 현세대에게 '가만 있지 말라'고 말해야
한다고 하셨어요. '가만히 있으라'는 말은 기성 세대를 믿어달라는 말인데,

믿을 수 없는 상황이 된거죠. 사실 '인권' 또한 본래 억압자의 언어입니다. 억압자들은 인권을 선택할 여유가 있지만, 피억압자들은 그럴 여유가 없습니다. 사실 인권은 피억압자에 강요된 억압자의 가치입니다. 이렇게 피억압자들은 억압자의 가치를 내면화합니다. 원래 피억압자의 언어는 혁명의 언어입니다. '네가 어떻게 감히 나의 권리를 보장하는가. 내 권리는 내가 보장하겠다.' 이런 거죠. 스스로 전복 시키겠다는 생각으로, 연대와 대화를 통해서 피억압자의 언어를 내면화 시키는 과정이 필요하다고 생각합니다. 지금부터 시작했으면 좋겠어요.

류 좀 전략적으로 생각해야 할 것 같아요. 전쟁이 필요 할 때는 하겠지만, 전쟁을 하기 전까지는 내편을 많이 확보하는 게 중요하겠죠.

김 한편에서는, 사회 전반적으로 전쟁이 이미 일어났고 저희는 전후 세대가 될 거라는 말도 있어요. 한 세대에 종말이 있고 다시 재건해서 일어나는 게 다음 세대의 몫이라면, 지금까지 해온 남성 중심의 구도가 아닌, 어떤 새로운 구조를 세워 나갈 것인가 고민해야 할 것 같습니다. 현 구조를 해체하는 게 목적이라면, 싸움으로 끝나는 것이 아니라 그 이후에 어떻게 할 것인지를 계속 생각해야 할 것 같아요.

윤 저는 이론에 경도되어 현실을 직시하지 못했습니다. 그래서 뭔가 답답했습니다. '오픈 페미니즘'을 준비하는 한 친구가 이런 이야기를 했습니다. '선생님은 지금까지 방수막을 치고 있었다'라고요. 그 방수막을 스스로 걷으니 스폰지처럼 물을 흡수하게 되어 상쾌함을 느낍니다. 지금까지 저는 많은 편견에 갇혀 있었는데, 그걸 걷어내려고 노력을 하니까 훨씬 더 많은 것을 흡수하게 돼서 이번 계기를 고맙게 생각합니다. 이런 제 사례가 많은 다른 남성들에게도 일어날 수 있다고 생각해요.

최 한국 디자인 역사상 가장 인구가 많은 지금의 여성 디자이너들.
지금은 이들이 한국 디자인사의 모순을 한꺼번에 떠안은 가장 불행한
세대라고 이야기할 수밖에 없지만, 최초의 새로운 세대가 될 수도 있을 것
같습니다. 기성 세대의 한 사람으로서 저도 그들에게 행운이 있기를
바랍니다. 터닝 포인트가 되어야 해요. 생존하기 위해서라도 연대를 해야
하고, 자신의 일을 위해서라도 한국 디자인 역사를 되돌아 봐야 합니다. 그
동안은 '디자인 역사가 나와 무슨 상관이 있는가' 하고 생각했을지
모르지만 지금은 생존을 위해서도 결코 무관하지 않습니다.

이 젊은 세대로서 부탁을 드리고 싶어요. 저희가 연대를 하고 이야기를
했을 때 기성 세대가 그것을 위한 보호막을 만들어주어야 한다고
생각합니다. 이야기를 할 때 받아들여질 수 있는 분위기 정도는 만들어
주었으면 하는 거죠. 어떤 한 세대만의 노력이 아니라 각 세대가 할 수 있는
것들을 해나가면 좋을 것 같습니다.

류 제가 법원에서 국제 인권법 연구회 활동을 하고 있는데요, 다른
커뮤니티들과 달리 5년 동안 활발하게 지속되고 있어요. 선후배간의
만남이 지속되기 때문에 그럴 수 있는 것 같습니다. 선후배 간에 만남이
계속되어야 역사적 인식이 생겨요. 그들이 경험한 것을 듣고 이야기를
나누게 되니까요. 저는 10년차 선배들과 친한데요, 만나는 자리가 많이
마련되어야 해요. 그리고 커뮤니티의 위계 질서를 깨려고 노력하는 것도
중요합니다. 예를 들어 일부 커뮤니티에서는 질문을 할 때 기수 별로
질문을 해요. 그래서 마지막 기수는 거의 말을 못하죠. 궁금한 게 있으면
이상한 질문도 할 수 있는 건데 그런 경우에 타박도 많이 받아요. 그래서
저는 막내였을 때 일부러 질문을 정말 많이 했어요. 몇 번 그렇게 하다 보니
동조하는 사람들이 생기고, 동조하는 사람들이 생기다 보니 어느 순간

위계질서가 무너지게 됐어요. 사람들은 더 많이 모이게 되고요. 디자이너들도 위계질서가 없는 교류 공간이 필요할 것 같습니다. 그게 연대의 시초가 될 수 있다고 생각해요.

최 좋은 말씀입니다. 어느 정도 결론까지 도달한 것 같습니다. 웬만큼 이야기가 다 나온 것 같네요. 그럼 이것으로 좌담회를 마치겠습니다. 감사합니다. ▯

여성 디자이너는 미녀일 필요가 없다

이유진

이 글은 홍익대 시각디자인학과에 재학 중이던 이유진이 2016년 8월 19일 J라는 이름으로,
본인의 블로그에, 〈디자인 평론〉 1호에 실린 '미녀 디자이너'라는 글을 비판하며 게재한 것이다.
이 글은 이후 커다란 반향을 불러 일으키며 디자인계의 페미니즘 논쟁에 불을 지폈다.
논쟁의 불씨를 제공한 〈디자인 평론〉은 이러한 문제 제기를 진지하게 받아들이는 한편,
이 글이 한국 디자인 역사에 반드시 기록되어야 할 가치가 있다고 판단하고, 필자의 허락을 받아
지면에 싣는다.

얼마 전 일민미술관에서 있었던 전시 〈그래픽디자인, 2005-2015, 서울〉의 강연 프로그램의 일환이었던 〈디자인 교육·산업, 2005-2015〉 강연에서 박해천은 디자인계의 성비 불균형 현상에 대해 집중적으로 이야기한 바 있다. 대학교 강의실에만 들어가면 학생 대부분이 여자인데, 이름을 날리는 디자이너나 회사에서 직급이 높은 디자이너는 대부분 남자인 상황. 지극히 비정상적이면서도 한국에선 너무나 익숙한 광경이다. 해마다 수많은 여성 졸업생들이 사회로 쏟아져 나오는데, 사회적으로 성공한 여성 디자이너 롤 모델은 눈을 비비고 찾아봐도 찾기가 힘들다. 학교의 세미나 수업에 초대되어 본인의 작업을 소개하고 학생들에게 조언을 해주는 선배 디자이너들은 올해도 작년에도 대다수가 남자였다. 졸업 앨범에서 펼쳐본 시각디자인과 교수 소개 페이지에서도 여성의 모습을 찾기는 어려웠다. 그래서 나는 언제나, 그분들과 비슷한 나이가 되었을 때의 내 모습을 상상하기가 어려웠다. 이것은 곧 졸업을 앞둔 4학년 여성 학부생인 나라는 개인이 맞닥뜨린 문제이기도 하며, 한국 디자인 업계가 인력을 얼마나 비효율적이고 비인간적으로 다루고 있는지에 대한 문제 제기이기도 하다.

이러한 문제에 관심을 가지게 된 얼마 후 〈디자인 평론〉 1호에 실린, 디자인계의 성비 불균형 현상에 관해 이야기 한 '미녀 디자이너'라는 제목의 글을 보았다. 최근 문제의식을 느끼고 있던 주제이기에 관심을 가지고 읽었으나, 오히려 해당 글의 둔감한 젠더 의식에 놀라고 말았다. '대학교에 그리도 많던 디자인과의 여학생들은 왜 필드에 나가면 사라질까?'라는 질문에 대해 대답하려는 본 글이 내세우는 근거가 아이러니하게도 대단히 성차별적이었기 때문이다. 아직 본 글에 대해 지적하는 글을 읽은 기억이 없기에, 일종의 리뷰이자 비판의 글을 써야겠다는 생각이 들었다. 본 글은 필자가 두 명(이지원+윤여경)으로, 각각 지면을 절반으로 나누어, 한 사람은 검은 배경의 윗부분에, 한 사람은

하얀 배경의 아랫부분에 자신의 글을 이어나가는 형식이다. 두 글은 같은 문장으로 시작한다—두 사람은 남자이지만 이름 때문에 '예쁜 여자'일 것이라 기대를 받지만, 자신이 남자인 걸 알게 된 사람들은 언제나 실망을 한다는…

"윤여경은 여자로 오해 받는다. 하지만 그는 중년의 남자다. 그를 간접적으로 알다가 처음으로 대면하는 사람은 적잖은 충격에 빠진다. (…)보도국 사람들이 기대했던 늘씬한 미녀 디자이너는 없었다." (윤)

"이지원은 여자로 오해받는다. 하지만 그는 중년의 남자다. 그를 간접적으로 알다가 처음으로 대면하는 사람은 적잖이 어색해 한다. (…)사람들은 '디자이너'하면 먼저 '여자'를 떠올린다. 그것도 예쁜 여자를 상상한다." (이)

정말로 많은 사람이 디자이너 하면 제일 먼저 예쁜 여자를 상상하는가? 또 정말로 일터에서 만난 남성들은 (자신의 동료가 될) 신입 디자이너가 매우 예쁠 것이라고 기대했다가, 아니면 실망하는가? 두 명의 필자가 단언하듯 두 명제가 모두 사실이라면, 그것은 농담 따먹기의 소재가 아니라 심각하게 지적해야 할 성차별적인 시각이리라. 필자들의 글이 업계의 비정상적인 성비 불균형에 대해 다루는 것이라면 더더욱 말이다. 만약 어떤 회사의 신입 디자이너가 남성이었다면, 그들은 그가 미남일 것이라고 멋대로 추측했다가 멋대로 실망했을까? 그렇지 않을 것이다. 사람들은 남성 디자이너에게 '잘 가꾼 외모'로 '사무실의 꽃'이 되어줄 것을 기대하지 않으니까. 그렇지만 본 글을 이런 문제를 '위트 있는' 소재로 사용할 뿐, 문제라고 지적할 생각이 없어 보인다.
또한 두 글쓴이는 성비 불균형 현상에 대한 글을 쓰면서, 각 성별의

고정관념적인 단어를 쓰는 것을 서슴지 않는다. 아니, 오히려 글 거의 전부가 그런 스테레오 타입으로 뒤덮여 있다고 해도 과언이 아니다. 글쓴이는 남성의 디자인은 논리적이고 진지하지만, 여성의 디자인은 감성적이고 비효율적이라고 한 치의 망설임 없이 단언한다.

"내가 알고 싶은 것은 늘어나는 여성 디자이너가 과연 여성의 본성이자 장점인 여성성을 발휘하는 디자인을 할 수 있는지의 여부다. 모든 그래픽 디자이너가 여성이라 한들, 그들이 지난 100년과 다를 바 없이 남성적 디자인을 고스란히 계승한다면, 성비의 변화 따위가 무슨 의미가 있겠는가?" [이]

"디자이너는 문제를 해결하는 전문가 행세를 한다. 문제와 해결. 목적 중심적 사고. 합리와 효율. 단일성과 명확성. 그렇다. 디자인은 남성성을 요구하는 분야다." [이]

"모순과 방황을 만끽하는 인간 본연의 면모를 반영하고자 디자이너는 이제 비즈니스 세계의 디자인 전문가의 가면을 벗고 디자인의 여성성을 추구해봄 직하다." [이]

"프로세스, 즉, 과정을 중요시하는 자세는 목표지향주의를 벗어난다는 면에서 디자인의 여성성을 발굴하는 데 있어 큰 도움이 된다." [이]

"중요한 것은 이성적이고 논리적인 디자인이 필요한 만큼, 감성적이고 비효율적인 디자인이 필요한 곳도 넘쳐난다는 사실을 깨닫는 것이다. (…) 디자인학과 강의실 문을 열어보라. 미녀

디자이너가 넘쳐난다. 그들이 디자인을 통해 펼칠 아름다운 여성성을 기대해보자." (이)

"생산 사회의 디자인은 제품 그 자체가 디자인이다. 제조업 중심의 공장문화는 조직적인 남성 중심 문화이다. 서로간의 열정과 유대감이 중요하면서도 안정을 추구한다. 효율적인 대량생산을 위해서는 장식이 적고 단순한 안정된 형태가 유리했다. (…) 이런 디자인은 확실히 남성적인 느낌을 준다." (윤)

"반면 소비사회 디자인은 서비스업 중심의 백화점 문화이다. (…) 익숙함보다는 이미지 개선을 위한 새로움이 선호된다. 그래서 남성적 디자인에 비해 장식적이다. 이런 디자인은 여성적인 느낌을 준다." (윤)

"남자들이 자신의 기준으로 만든 남성적 디자인은 진지한 맛이 있지만 여성적인 발랄함이 떨어진다." (윤)

미술, 혹은 디자인 작업에 관해 이야기할 때 '남성적' 혹은 '여성적'이라는 수식을 관습적으로 사용한다는 것은 어느 정도 이해한다고 치더라도, 본 글은 성별을 지칭하는 수식어를 너무나도 빈번하고 확장적인 의미로 사용한다. 나는 인터넷과 책에서 수많은 디자인 작업물들을 봐왔지만, 그것이 어떤 특정 성별 디자이너의 작업이라고 추측한 적도 없으며 그럴 필요를 느끼지도 못했다. 설사 내가 그러고 싶더라도 작업만을 보고 디자이너의 성별을 추측하는 것은 불가능할 것이다. 왜냐하면, 21세기에는 (물론 이전 어느 시대에서도 그러지 않았지만) 여성 디자이너라고 모두 산뜻한 색상 위에 공예적 장식을 더한 '비효율적이지만

감성적인' 디자인만을 하거나 남성 디자이너라고 흑백에 볼드한 고딕체를
사용한 '논리적이고 진지한' 디자인만을 하지 않기 때문이다. 애초에
'우아하고 장식적인' 디자인이나 '논리적이고 진지한' 디자인이나, 모두
여성이 세상에 나설 수 없던 시절 남성에 의해 고안된 스타일 아니었던가?
〈디자인 평론〉에서 이러한 묵고 묵은 스테레오 타입에 대한 믿음에 기반해
글을 풀어나가는 것은 매우 문제적이다. 또한, 글쓴이들은 '전문가적인
디자인'의 대척점에 '여성적인 디자인'을 놓음으로써 여성성을 비전문적인
것으로 묘사하며, '여성적 디자인'의 의의를 남성적인 디자인계에 변화를
가져다 줄 신화적인 역할에 한정한다. 여성 디자이너가 하는 디자인도,
놀랍게도 남성 디자이너가 하는 디자인과 전혀 다르지 않은데 말이다.

> "우선 디자인 노동이 육체노동보다는 정신노동으로 변한 탓인 듯
> 하다. 이제 디자인에서의 남녀의 신체적 차이는 의미가 없어졌고
> 누구나 아이디어와 구현 능력만 있다면 재능을 발휘할 수 있는
> 여건이 조성되었다." (윤)

> "장비가 간편하기 때문에 여자들은 재택근무를 하면서 육아와
> 가정생활을 병행할 수 있다. 또 전문직이기에 실력만 된다면 단절된
> 경력은 별로 중요하지 않다. 디자인은 시간과 장소에 구애 받지 않고
> 의지만 있다면 언제든 할 수 있는 작업이 되었다." (윤)

> "소비사회에서는 여성들의 소비가 급상승하면서 여성들의 기호가
> 중요해졌다. 이제 디자인은 남자들만이 아니라 점차 여성의 취향에도
> 부합해야만 한다. (…) 여자들은 남자들에 비해 여성성이 높기 때문에
> 시장에서 성공할 확률이 높다. 이런 사회적 흐름이 여자를 디자인
> 직종으로 더 많이 지원하도록 유도했다는 생각이다." (윤)

"이에 편승해 여자 디자이너가 점점 더 많아지고 있다. 하지만 상대적으로 남자 디자이너가 귀하다. 절대적 수가 적기 때문에 남자 디자이너가 취업이 더 잘된다. (…) 이런 자연적인 흐름 탓에 여자는 남자보다 더 많은 경쟁을 해야 한다. 역설적으로 이런 상황은 여자 디자이너의 실력을 더 키우는 계기가 된다." (윤)

'여성들은 왜 디자인계에 몰리게 되었을까'라는 질문에 대하여 본 글의 대답은 '예전과 달리 식자를 할 때 몸을 크게 쓰지 않고 컴퓨터만 두드리면 되기 때문'이며, '생산사회에서 소비사회로 전환되면서 디자인은 남성적인 것에서 여성적인 것으로 변화한 것이기 때문'이라고 답한다. 한국 사회에서 여성 디자이너를 찾아보기 어려운 것이 정말 저런 이유 때문인가? 두 대답은 모두 그다지 설득력 있게 느껴지지 않는다. 특히나 재택근무가 간편하고 경력이 단절되어도 복귀가 쉽다는 말은 너무나도 현실과 동떨어진 말처럼 들린다. 결혼 후 직장을 그만두고 재택근무를 하더라도 그것은 알바몬 부류의 사이트에서 찾을 수 있는, 한 장에 3000-5000원의 푼돈밖에 받지 못하는 쇼핑몰 이미지 편집이 대부분 아닐까. 얼마 전 Vingle에는 결혼으로 인한 경력단절 후 다시 일을 찾은 여성 편집 디자이너가 이러한 현실을 한탄하는 글을 올리기도 했다.

"편집 디자이너로 10년 넘게 회사에 다니다 둘째 출산 후 프리랜서로 전향했습니다. 작년부터 일이 급속도로 줄더니 급기야 올해는 일이 뚝 끊겼습니다. 전 타의로 전업주부가 되었습니다. 더 이상 이렇게는 안되겠다 싶어 알바몬 정독 중 집 근처 회사에서 촬영보조 알바를 하게 되었습니다. 최저시급으로요. 그런데 오늘 회사에서 제의가 왔습니다. 디자이너가 관뒀는데 촬영 그만하고 디자인을 해달라고. 전 당황하지 않고 말했습니다.

촬영보다 잘 할 수 있는 디자인 일이 좋은데 최저시급으로는
불가능합니다. 이유는 자존심 때문이 아니라 저보다 어린 디자이너들
때문입니다. 디자인실장까지 한 제가 최저시급으로 디자인 일을
한다면 후배들 급여는 어떻게 되겠습니까? 제 자존심은
최저시급으로 촬영 일을 시작할 때 이미 묻었지만 후배들에게 싼
선배는 되고 싶지 않습니다. 회사에서는 내일까지 결정해서
얘기해준다고 했는데 어떻게 될지 모르겠습니다. 딱히 걱정이 되거나
하진 않는데 왠지 기분은 좋지 않습니다. 길바닥에서 발에 치이는
돌만큼 많은 것이 디자이너라고 속된말로 하던데 20년 가까이 해온
디자인 일이 싼 일이 되어버린 현실이 우울합니다."

비단 디자인업계가 아니더라도 여성과 남성의 부당한 임금 격차와
결혼/임신으로 인한 경력단절이 한국에서 얼마나 심한지 보여주는 자료는
널리고 널렸다. 2016년의 디자인 회사에서도 말단사원은 여초인 반면 높은
직급으로 올라갈수록 여자를 찾아보기 힘든 상황인데, 이 공고한
유리천장이 그때는 시멘트처럼 단단했을 것이란 걸 어렵지 않게 추측할 수
있다. 이전과 달리 딸들도 아들과 똑같이 교육하는 시대가 오면서 여학생의
대학진학률이 높아진 것일 뿐, 실제 필드에서의 유리천장은 여전한 것이다.
(유난히 '미대'에 여학생이 몰리는 이유 또한 교육과정과 전공선택에조차
고정적인 성 관념이 크게 영향을 끼치기 때문이다. 공대에 여학생이 유난히
없는 것과 마찬가지로 말이다.) 이리도 간단하고 명료한 현실을 굳이
'장비의 발전'과 '시장에서 여성의 소비력 강화' 등을 끌고 와 어지러이
수식하는 것은, 필드에서 살아남기 위해 애쓰고 있는 여성 디자이너들에
대한 기만처럼 느껴진다. 특히 '남자 디자이너 선호가 여성 디자이너의
실력을 더 키우는 동기가 된다'는 부분은 더더욱 그러하다. 특정 전공에서
절대적 수가 적은 쪽이 유리하다는 것이 당연한 명제인가? 남초인 공대의

취업 시장에서 여학생은 환영 받지 못하지만, 여초인 디자인 대학의 취업 시장에서 남학생이 환영 받는다는 사실은 누구나 안다. 젠더 권력을 이야기하지 않고는 다룰 수 없는 소재를 다루면서도, 그 젠더 격차에 대해 절대로 언급하지 않는 것은, 중립이 아니라 비겁한 태도이며 문제의 핵심에서 비켜 나감으로써 글이 설득력을 잃게 만든다.

> "이런 상황에서 여자 디자이너들에게 한 가지 당부해 두고 싶은 말이 있다. 디자인에서 '미녀'란 예쁜 얼굴이나 몸매가 아니다. 클라이언트는 처음에 얼굴 예쁜 디자이너를 좋아할지도 모르지만 좋은 디자인에 예쁜 얼굴과 몸매는 아무런 쓸모가 없다. 일이 거듭될수록 클라이언트는 예쁜 디자이너보다 실력 좋은 디자이너와 일하고 싶어 한다는 사실을 결코 간과해서는 안된다. 즉 실력 좋은 여자 디자이너가 바로 '진짜 미녀 디자이너'다." (윤)

위의 문장은 본 글의 마지막 문단이다. 외모가 아닌 내면을 가꾸는 진짜와 가짜 미녀의 구분(개념녀), 사무적으로 만난 상대의 외모를 함부로 평가할 권한이 자신에게 없다는 사실을 한 번도 생각해보지 않은 듯한 '예쁜' 타령(대상화), 당부해두겠는데 외모로 자만하지 말고 진짜 미녀가 되기 위해 내면을 가꾸라는 맨스플레인까지, 사캐즘이라고 믿고 싶을 정도로 성차별적인 내용으로 차 있다. 사람들은 남성 디자이너 일반에게도 '진짜 미남 디자이너'가 되라고, 물론 잘생기면 좋지만 외모만 꾸미지 말고 실력을 다듬으라는 조언을 할까? 여성이 남성으로, 미녀가 미남으로 바뀌었다는 것만으로도 문장에서 어색함이 느껴진다면, 그것이 바로 여성 일반에게 '아름다움'이란 것이 얼마나 무차별적으로 그리고 무맥락적으로 강요되어왔는지를 드러내는 것이리라. 실력 좋은 남성 디자이너가 '미남 디자이너'가 아니듯 실력 좋은 여성 디자이너는 그냥 실력이 좋은

디자이너일 뿐이다. 그녀가 외모를 가꾸든 가꾸지 않든, 그것은 그녀의 자유이고 그녀의 디자인 실력과 아무런 상관이 없으며, 그것을 사무적으로 만난 상대가 함부로 판단할 이유도 전혀 없는 것이다. 본 문장은 글쓴이야말로 여성 디자이너를 여성인 '디자이너'가 아닌 '여성'인 디자이너로 보고 있다는 것을 보여준다. 또 그로 인해 아이러니하게도, 디자이너가 아닌 '여성'에 방점이 찍혀진 여성 디자이너들이 일상에서 겪는 차별적 시선을 그대로 보여주고 있다.

공교롭게도 〈디자인 평론〉 1호에 참여한 글쓴이 중 한 명을 제외한 모두가 남성이며, '미녀 디자이너'라는 제목의 글을 쓴 두 사람 또한 모두 남성이다. 대부분이 남성 필자로 이루어진 디자인 평론지에서—디자인계의 성비 불균형에 대한 글을—이미 그것을 온몸으로 겪은 필드의 여성 디자이너들이 넘쳐남에도 불구하고—두 명의 남성 필자가 썼다는 상황이, 디자인계의 불균형 상황 자체를 보여주는 것이라고 봐도 무방하겠다.

"적어도 〈디자인 평론〉에 실린 글들 중에 직접적이든 간접적이든 한국 디자인의 현실을 다루지 않는 것은 하나도 없다고 자신한다. 이 점에서부터 기존의 한국 디자인 담론과는 분명히 성격을 달리함을 알 수 있을 것이다. 다시 말하지만 현실에 기반하지 않은 비평은 비평이 아니라 언어유희가 될 수밖에 없다."

〈디자인 평론〉은 발간사에서 '한국 디자인의 현실'을 다루겠다고 선언했으나, 책이 집필되고 검토되고 출판되는 과정에서 본 글에 아무도 문제를 느끼지 못했다는 점은 매우 실망스럽다. 디자인계의 성비 불균형과 유리천장 문제, 그리고 갓 졸업한 여성 디자이너들이 낮은 봉급으로 일하다가 결혼해 그만두고, 그 자리가 또 다른 여성 디자이너-대체재로 채워지는 현상은 비단 여성 디자이너 당사자들뿐만 아니라 디자인계

전체의 문제다. 정말로 젠더 문제와 관련해 '한국 디자인의 현실'을 다루고
싶었다면 다룰 수 있는, 그리고 다루어져야 하는 문제들은 얼마든지 있다.
곧 대학을 졸업하는 여성 디자이너로서 나는 나의 성별이 내 정체성을
대변하기를 바라지 않는다. 우리에게 필요한 것은 '외모가 아닌 내면을
가꾸는' 가상의 개념녀 디자이너가 아니다. 여성 디자이너가 '미녀
디자이너'일 필요가 없는, 여성이란 성별로 한 디자이너의 정체성을 함부로
판단하지 않는 사회다. ∎

여성 디자이너, 먹고사니즘과 사회적 연대

김종균
한국 디자인사 연구자

우선 나는 이번 〈디자인 평론〉지의 주제를 다룰 만한 자격이 없다. 남존여비가 유독 심한 '갱상도' 남자로 나고 자라, 여성들이 겪었을 수많은 문제에 대해 전혀 이해하지 못할 뿐더러, 관심도 없었다. 그렇다고 마초도 아니다. 여성스런(?) 성격 탓에 '가시나도 아니고...'라는 핀잔을 늘 듣고 자랐으니, 조금 다른 성격의 피해자라고 해야 할 것 같다. 어쨌든 잘 모른다. 어쩌다 읽는 페미니즘 관련 글들도 이해하기 위해서라기보다, 허영심에, 혹은 모르면 창피하니까 대략 감이나 잡을 요량으로 보는 정도였다. 미리 자백하건대, 이 글은 근거 없는 추측으로 가득할 뿐더러, 근사한 결론이 없는 것은 물론이고, 깊이 없는 한 개인의 사견임을 미리 밝힌다.

무엇이 문제인가?

지난 해, 어쩌다 해외 여러 나라를 다녀올 기회가 있었다. 워싱턴과 뉴욕 시내에 많은 안전요원, 식당종업원, 역무원, 청소부들은 살찐 흑인과 유색인종 여성들이었다. 프랑스와 영국에서도 살찐 흑인 여성들이 유독 허드렛일을 많이 하고 있었다. 런던에서는 젊은 흑인들이 버스를 운전하고 청소를 하고 있었다. 사회적인 장벽이 이異민족, 유색인종에게 그런 일밖에는 허용하지 않는 것이다. 우리는 단일 민족이라 이런 일들을 주로 40-60대의 아줌마들이 하고 있다. 그러니 우리 사회의 대다수 '아줌마'는 이민족인 셈이다. 그런데 젊은 여성 디자이너들도 별반 사정이 다르지 않다. 컴퓨터 앞에 앉아 '누끼'를 따거나, '목업'을 만들며 밤을 새우는 박봉의 '5년' 임시직이라는 점에서 말이다. 다만, 근사하게 차려 입고, 매일 스타벅스에 들러 여유를 부려도 어색하지 않으니, 왠지 아줌마들과는 다르게 보일 따름이다. 그도 그나마 젊어서 지불할 열정이라도 남아 있을 때의 이야기지, 나이 들면 조용히 사라진다. 디자이너, 특히 여성 디자이너는 차별받아 마땅한 이민족일까?

유사 이래로 여성에 대한 경시는 지금보다 덜했던 적은 별로 없었던 것 같다. 동물과 식물에게까지 자비와 사랑을 가르치는 불교에서조차, 여성은 해탈하지 못한다고 믿고 있다. 윤회를 끊고, 해탈하는 것이 불교 수행의 목적인데, 여성은 다음 생에 남자로 다시 태어나서 해탈해야 한단다. 너무 하지 않은가? 수 천 년 중국의 철학이 녹아 있는 사주명리학에서는 딸을 자식으로 치지 않으며, 처妻는 남성의 소유물財로 보고 있다. 성경에서 아담은 하나님의 형상을 본 따 만들지만, 이브는 아담이 혼자 지내는 것이 안타까워 아담의 뼈로 만들었다. 즉, 1+1, 덤인 셈이다. 여성 교황이 나온 적도 없다. 여성의 권리 문제는 동서고금을 막론하고 역사와 함께 해온 것으로 새삼스런 것이 아니다. 그러니, 하나마나한 비판, 어차피 바꾸지도 못하는 역사적인 투정은 접자.

여성의 미술계 내 차별도 마찬가지. 왜 세계적인 미술가는 남성뿐이냐는 논쟁은 이미 그 역사가 오래되었다. 그러면, 세계적인 여성 과학자가 몇이나 있는가? 대통령? 요리사? 마술사? 미용사? 건축가? 상징적인 인물, 몇 명 손에 꼽겠지만, 한 손 다섯 손가락 다 접기 어렵다. 그러므로 왜 세계적인 여성 디자이너가 없냐는 질문은 별로 적절치 않다. 차별적인 시선과 암묵적인 남성의 카르텔은 모든 직종에서 고루 만연하다. 결국 계급의 문제고 노동의 문제인데, 논의의 범위가 감당 안 되게 넓어진다. 거대 담론은 전선을 흐리고 무력감을 불러온다. 현실을 직시하자면, 시선을 내부로 돌려보면, 디자인계의 사회의식 결여와 먹고사는 문제를 개선하려는 노력 부족을 먼저 지적해야 할 것 같다.

여성의 힘?
나는 모든 문제가 결국 먹고 사는 문제에서 비롯된다고 믿는다. 먹고사니즘은 에덴 동산에서 쫓겨난 인류에게 내려진 과제이자 사명이고, 죽기 전까지 지속해야 하는 시지프스의 운명 같은 것, 누구도 거스를 수

없는 대명제로, 누구든 이 문제 앞에서 겸손할 수 없다. 자본주의니 사회주의니 공산주의, 민주주의, 자유주의 등 거창한 사상들도 모두 먹을 것을 어떻게 나눌 것인지에 관한 문제라고 생각한다. 그러니, 디자인계의 차별, 여성의 문제도 밥그릇 문제로 일부 풀어 볼 수 있을지 모르겠다. 사실, 여러 사회적 문제들이 경기만 좋으면 수그러들 부분도 많다.

같은 여초 분야인 미용업계와 비교해보자. 미용사들은 잘 뭉친다. 먹고 사는 문제 앞에서, 그들의 이권을 위해서 한목소리를 내고 자신들이 지지할 정당과 정치인을 고르고, 로비를 한다. 디자인 전공 한해 2-3만명 졸업을 한다고 한 지가 10년은 됐는데, 10년 치 졸업생만 모으면 적어도 20-30만... 이들이 조금만 사회적 연대의식이 있어 뭉쳤다면 모든 차별과 노동 문제를 해결할 실마리를 벌써 찾았을 것이다. 뭉쳐지지 않는다면 '메갈리아'처럼 모여서 서로 욕이라도 하고 스트레스를 풀었어야 하는데, 흩어지고 분열당하고 착취 되는데 익숙한데 또 늘 체념한다.

지난 해 10월 즈음에 아이슬란드 여성 수 천 명이 남성보다 월급을 평균 14% 덜 받는 것에 항의해서 조기퇴근 시위를 벌인 적이 있다. 동일한 일을 하는데 말이다. OECD가 3월 8일 '세계 여성의 날'을 맞아 성별 간 임금 격차를 조사한 자료에서 한국여성은 37% 덜 받는 것으로 압도적인 1위를 하고 있다. 그 이유가 뭘까? '단지 여성'이라는 이유로 받는 차별(62.2%)이 근속연수, 교육수준, 직종 등에 따른 남녀 차이(37.8%)보다 큰 것으로 조사됐다.

> "한국에서 남녀 임금차가 쉽게 좁혀지지 않는 것은 합리적으로
> 설명할 수 있는 남녀 간 특성 차이보다는 눈에 보이지 않는
> 사회정서적 남녀 차별의 요인이 더 큰 것으로 분석됐다. 통상 남성의
> 근속연수가 여성보다 많지만 이에 따른 임금 격차는 22.4%로
> 추정됐다. (중략) 반면 남녀 차별에 따른 임금 격차는 62.2%에

달했다. 남성이라는 이유로 생산성보다 더 임금을 많이 받는 프리미엄이 3.9%, 여성이어서 생산성보다 더 적은 임금을 받는 '여성손실분'이 58.3%로 추정됐다." 〈경향신문〉 2015년 5월 25일

사회적으로 성숙한 북유럽에서조차 여성 노동자의 차별이 문제가 된다. 그리고 이 문제는 '싸워서 쟁취해야 할 부분'이라는 점을 아이슬란드 여성들이 잘 보여주고 있다. 1975년 10월 24일, 아이슬란드 여성의 90%는 성차별에 항의하며 직장 일은 물론이고 아이 돌보는 것까지 팽개친 채 '하루 파업'에 돌입했었다. 은행, 극장, 상점, 학교, 전화국은 마비되었고, 남성들은 아이를 데리고 출근하는 등 국가 전체가 마비되었다. '보았는가 여성의 힘을!'을 외치며 시가행진을 했고, 그날 이후 많은 것이 달라졌다. 5년 후인 1980년 전 세계 최초로 '여성'이 민주적인 절차를 거쳐 대통령으로 선출됐고, 1999년에는 여성들이 하원 의원 숫자의 3분의 1을 넘길 수 있게 됐다. 그리고 2000년에는 기념비적인 육아 휴가 제도가 도입돼 여성들이 출산 후 다시 직장으로 복귀하기 쉽도록 바뀌었다.[1] 물론 우리는 싸우지도 않았는데, 여성 대통령과 여성 의원, 육아 휴가 제도를 다 가지고 있다. 적어도 겉보기에는.

1 곽상아, "아이슬란드 여성 수천 명이 '남성보다 14% 덜 받는 것'에 항의하며 '조기 퇴근' 시위에 나섰다. 한국 여성은 '37%' 덜 받는다.", 허핑턴 포스트 코리아 (2016년 10월 27일 14시 50분) 요약.

먹고 살 수 있을까?

산업분류 코드	산업분류 명칭	2012			2013		
		남성(%)	여성(%)	종사자수(%)	남성(%)	여성(%)	종사자수(%)
7320	전문디자인업	10,984 (55.5)	8,800 (44.5)	19,784 (100)	10,598 (54)	8,879 (46)	19,477 (100)
73201	인테리어디자인업	3.049 (66.8)	1,515 (33.2)	4,564 (100)	2,630 (64)	1,504 (36)	4,134 (100)
73202	제품디자인업업	2,907 (56.6)	2,230 (43.4)	5,137 (100)	3,005 (56)	2,362 (44)	5,367 (100)
73203	시각디자인업	3,636 (51.8)	3,383 (48.2)	7,109 (100)	3,609 (51)	3,485 (49)	7,094 (100)
73209	기타디자인업	1,392 (45.4)	1,672 (54.6)	3,064 (100)	1,354 (47)	1,528 (53)	2,882 (100)

2012-2013년 기준 전문디자인업 성·업종별 종사자 수(전국사업체 조사)
출처: 〈2014 디자인 백서〉 236쪽.

임금의 편차는 일단 취직이 되어 있다는 전제하에서 고민할 부분이다. 취직은 할 수 있을까? 모든 미술대학은 여초가 심각하다. 서울대 미대는 과거 남녀 비율을 강제로 1:1로 맞추다가, 정부의 권고로 남여비율을 폐지하자 말자, 곧바로 서울'여'대로 변해버렸다. 여초는 모든 미대의 공통된 현상이다. 각 대학들은 온갖 아이디어를 동원하지만, 남학생의 비율을 맞추기가 너무 힘들다. 그런데 그 많던 여성들은 졸업만 하면 사라진다. 위 표를 보자. 전 디자인 영역별로 남성의 비율이 약간 많은 정도로, 비교적 균형 잡혀 보인다. 하지만, 애당초 시장에 공급되는 여성이 압도적인 상황에서, 남성 고용 비율이 높다는 건 일종의 특혜를 받았음을 의미한다.

남성은 가정을 책임져야 한다는 전근대적인 가부장제의 인식이 한 몫한 탓일 수도 있고, 결혼, 출산, 육아의 문제가 거의 대부분 여성 개인의 책임으로 부가되는 우리나라 복지 수준에서 비롯된 것일 수도 있다. 어쨌거나, 표만 봐선, 여성은 취직을 잘 하지 못하거나, 잘 잘리거나, 알아서 잘 그만둔다는 얘기가 될 것이다. 그렇지 않고서야 여성의 비율이

남성보다 더 작게 나오는 것은 불가능할 테니 말이다. 그러면 남성은 더 잘 취직되고, 더 잘 진급하고, 더 회사를 오래 잘 다니는가? 그렇지도 않다는데 모두 동감할 것이다. 디자인계의 전반적인 열악한 환경에 더해 여성은 더 취약할 뿐이다. 적어도 월급이 육아 도우미 비용보다는 많아야 직장을 더 다닐 동기가 생길 테니 말이다.

그러면 일단 취직을 하고 나서는 먹고 살 만한가? 몇 해 전, 대전 지역의 한 대학에 특강을 하러 간 일이 있다. 졸업반 학생들이 밤을 샜는지 분위기가 어수선했는데, 좌중을 정리하던 선생이 "특강 열심히 들어야 120-30만원 월급이라도 받고 회사 다닐 수 있다"라는 말을 하는 것을 듣고 깜작 놀랐다. 누가 그 월급 받고 일하고 싶어 할 것이며, 설령 그게 사실이라고 치더라도 아이들의 사기를 꺾을 만한 소리를 왜 하는가, 하는 의문이었다. 지나고 보니 굉장히 현실적인 염려에서 한 '잔소리'였음을 알게 되었다. 디자이너가 지천으로 널리고 널렸는데, 왜 월급을 더 줘야 하는가?

월급은 그렇다 치고, 진급은 잘 되는가? '유리천장'이라는 말이 있다. 이건 서구에서 더 많이 쓰이는 단어 같다. 조직 내에 여성이나, 유색인종으로서 오를 수 없는 계단이 있다는 표현이다. 남녀 성평등이 우리보다는 더 많이 이루어졌으리라 믿어지는 서구가 사실 우리보다 못한 것이 한두 가지가 아니다. 오히려 공산주의 국가였던 중국에서 여권의 신장이 훨씬 더 이루어져 있다. 공산주의 앞에서는 만인이 평등하기 때문이다. 남녀가 동일한 노력과 노동을 했다는 가정 하에 여성이 동등한 대접을 받는 곳은 없다. 그나마 덜 차별받는 곳은 공무원이나 군인, 교사 같이 법적 보장이 잘 이루어지거나, 대기업처럼 시스템이 비교적 잘 갖춰진 직업군뿐이다.

잠시 눈을 돌려 다른 분야를 보자. 늘 잘 나가던 변호사들이 최근 먹고사는 문제로 아우성이다. 로스쿨로 변호사 공급이 폭증하니, 단가가

떨어지고 할 일이 없다. 이리저리 기웃거리며 타 업종 밥그릇을 뺏다 보니 변리사, 세무사 등 주변 업종에서도 난리다. 그나마 변호사는 오랜 시간 공부하고, 국가가 인증하는 시험을 통과하여 일반인이 범접하기 어려운 법 지식으로 무장하고 있다. 의사나 판검사는 사람의 목숨을 담보로 칼질을 한다. 건축가는 디자이너와 유사하지만, 적어도 스스로 지식 영역화 되어 국가자격시험을 보고, 안전에 관한 한 사람의 생명과 직결되는 작업을 하기도 한다. 스스로 진입장벽을 설치해서 공급을 조절한다. 디자인은 자격증이 없고, 생명을 다루지 않는다. 한때 디자인 자격증을 부여하자는 논의가 있었다. 하지만, 대학들의 반발로 무산되었다. 디자인은 인접한 새로운 영역이 개척될 때마다 '나와바리'를 넓히는 노력도 제대로 하지 않았다. 오히려 공대나 사회대에 디자인 영역을 조금씩 내주었다. 스스로 지식을 축적하지도 못했다. 졸업시험이 없고, 컴퓨터 그래픽 학원 6개월 수강하면 웬만한 미대 나온 친구보다 렌더링을 더 잘 건다. 그러니 뭐하러 비싼 친구를 고용할까. 밤새면 불안한 여성을 왜 고용해야 하는가 말이다.

대학이 시장 파괴의 주범

내 생각에 스스로 지식 영역화 되지 못하고, 공급 조절에도 실패한 대학에 원인이 있다고 생각한다. 20세기 한국의 모든 디자인 전공은 호기를 누렸다. 웬만한 의지가 있다면 누구나 취직할 수 있고, 교수가 되고, 창업을 했다. 현재 대학 교수의 주류는 대개 50대 후반 이후, 1970-80년대 학번들이다. 그들 시대에는 디자인과를 졸업하면 누구나 취직할 수 있었다. 심지어 재학 중에 이미 각 기업에서 '찜'을 해두고, 기업 장학금을 받으며 대학을 다녔고, 졸업하기 무섭게 모셔갔다. 서울-지방대의 구분도 별로 없었다. 가정형편이 좋은 사람은 미국만 다녀오면 대학 교수가 되었다. 영어가 부족하면 일본을 다녀오면 그만이었고, 외국을 나가지 못하더라도 서울대나 홍대 대학원을 나오면 또 교수가 되었다. 논문이 단 한 편도 없는

교수도 수두룩했다. 적어도 IMF 이전까지는 그랬다. 천천히 끓는 물 속의 개구리처럼 대학과 관련자들은 오늘날과 같은 상황을 전혀 예상하지 못했고, 알았더라도 대처할 능력이 없다. 시장은 줄어드는데 입시장사에 치중해 학생만 늘렸다. 자폭한 셈이다.

1980년대의 경제 호황은 디자인 전문업체에게도 전성기를 제공하였다. 현재의 디자인 전문업체 대부분은 이때 설립되었다. 당시 번 돈으로 빌딩을 사둔 업체들은 생존하고, 그렇지 못한 업체들은 다 도산했다. 새롭게 진입하는 신생회사는 별로 없다. 학계건 업계건 50대가 장악했다. 비단 디자인계뿐만 아니라, 사회 모든 영역이 그들로 가득하다. 책임지지 않는 오십대. 그들은 줄곧 한국사의 행운을 다 누리며 살아왔다. 흔히 말하는 58년 개띠들로, 이는 딱히 58년생만을 지칭하는 것이 아니라, 이후 십년의 기간, 60년대 베이비부머 세대 전체를 칭하는 말이다. 경제성장의 과실을 따먹은 행운아들이며, 부동산 거품파도를 탄 세대이다. 지금 세대들 중 누구도 그들보다 스펙이 부족하지 않지만, 누구도 그들만큼 쉽게 살지 못할 뿐더러, 그들에게 고용되는 것조차 어렵다. 대개 디자이너를 착취하는 사람은 디자이너 출신 경영자다. 일반 대기업이나, 공기업, 공무원이 인기 있는 이유는, 그곳에 디자이너가 없기 때문이다. 디자이너의 적은 디자이너다.

대학에서는 초봉 150만원을 당연하게 가르치고, 업계는 5년만 일하다가 떠난다고 생각한다. 그게 싫은 능력 있는 사람들은 허울뿐인 '프리랜서', 즉, 알바와 메뚜기 직장생활을 반복한다. 게다 이익단체는 없고 어용단체만 즐비하다. 무슨 무슨 협회, 학회는 교수들 감투 쓰는 자리고 로비는커녕 여기저기 줄 대서 사진 찍기 바쁘다. 사회에는 관심이 없는데, 꼴에 세상을 구하는 디자인을 하겠다는 헛소리나 해댄다. 지구 환경보호, 저개발국 지원, 살기 좋은 공동체 만들기... 다 좋은데, 제 밥그릇은 어디다 뒀는지 모른다. 그나마 입시장사가 한계에 다다르니 홍익대, 국민대 등은

학위장사에 나섰다. 모든 디자이너는 학력세탁이라도 해야 취직이 될
판이다. 특수대학원 경쟁을 하고, 박사 신설에 붐이 일었다. 제대로 논문 써
본적 없는 교수가 박사를 지도하고, 심지어 작품 논문이라는 얼토당토 않는
형식으로 박사학위를 남발한다. 대학은 디자인계 경쟁력을 길러야 할 텐데,
누구도 관심 없는 동양 사상과 음양오행, 자연의 질서나, 혁신과 창조,
스티브 잡스 찬양 같은 쓸모없는 내용을 가르친다. 고고한 척 폼만 잡고,
먹고사는 문제를 초월한 체 운영된다. 디자인계 밥그릇 파괴는 대학이
자초한 일이다. 과다 공급에 학력 인플레, 게다 실무능력도 없으니 값은
계속 떨어진다. 유학을 다녀와도 뾰족한 수가 없다. 석사라고 해봤자 명함
내밀기 힘들고, 디자인 전문회사는 헐값에 가방끈 긴 인력을 쓰다 버려도
된다. 시장은 시장 논리를 따를 뿐이니, 디자인 전문업체의 기업 경영
행위까지 비난하기는 어렵다.

당장 무엇을 할까?

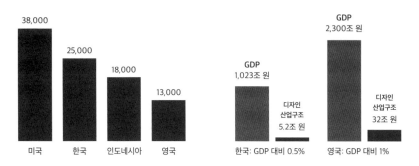

한 해 배출되는 디자인 전공 졸업자 수
출처: 한국디자인진흥원(2011)

GDP 대비 디자인 산업 규모

다시 표를 보자. 우리나라 디자인 졸업생은 영국보다 두 배가량 많다.

수요는 없는데 공급은 과다하다.[2] 그런 얘기가 나온 지 십 수 년이 넘었는데, 아무런 대비도 하지 않았다. 공급을 줄이지 못한다면, 시급히 밥그릇을 늘려야 한다. 수요가 공급을 초과한다면 희롱이나 하는 회사를 언제고 그만둘 수 있다. 쓸 만한 사람을 구하기 어렵다면 직원에게 희생을 강요하는 분위기도 사라질 것이며, 숙련된 전문가를 더욱 대접할 것이다. 외모가 중요한 경쟁력이 될 일도 없다. 하지만 무슨 수로 대학 졸업생 숫자를 줄일 것인가?

공급을 줄일 수 없다면, 영역을 넓혀야 한다. 이미 많은 졸업생이 인테리어 감각을 활용해서 찻집이나 식당, 숙박업, 테마박물관 등을 차려서 성공하고 있다. 대기업에는 디자인실 말고도, 아직 디자이너가 차지할 수 있는 분야가 많다. 기관이나 협회, 공기관, 공무원 등에서도 매해 많은 자리가 생겨나고 있다. 해외 진출도 활발하다. 다만 대학에 기대하지 말고 스스로 똑똑해져야 한다. 인문대생, 공대생의 나와바리를 뺏는 일이기 때문이다. 그게 아니라면, 간판집을 차리거나 도장을 파거나, 썬팅집, 자동차 튜닝가게, 의류 리폼, 인쇄소, 생활협동조합, 농장, 꽃집, 사진관을 차려도 좋을 것이다. 누끼 따는 것 말고도 디자인 감각은 쓸 곳이 많다. 심지어 음식을 하거나, 청소를 하더라도 디자인적 사고방식으로 새로운 비즈니스 모델을 만들어 낼 수 있다. 물론 어렵고 힘들다. 당장 밥벌이가 안 될 수도 있다. 그래도 디자인 전문회사의 열정 페이보다는 백배 보람 있지 않겠는가. 게다 성공하면 내가 CEO다. 정말 무책임한 제안이지만, 달리 수가 없다. 왜 정부가 나서서 이런 문제를 해결해주지 않느냐며 원망만 하며 살순 없는 노릇이다. 세상을 원망하는 것보다 점이라도 치거나, 동전이라도 던져서 뭘로 먹고 살 것인지 방법을 찾아야 한다. 모두가

2 Sonu Jung, '디자인 단상. 디자인 에이전시에 대한 생각', Jan. 15. 2016.
〈https://brunch.co.kr/@sonujung/6〉 참고.

제 역할에 맞게 멋지게 살 수 있는 곳은 스머프마을 밖에는 없다. 디자인과 나왔다고 꼭 디자인해야 하는 건 아니다. ⲷ

디자인은 젠더를 따른다
: 근대 디자인과 페미니즘 비평

최 범

디자인 평론가

파주타이포그라피학교 디자인인문연구소 소장

분홍색 소화제

몇 해 전 어느 재미 화가의 국내 전시에 이런 작품이 있었다. 전반적으로 본토 주류 미술의 세례를 듬뿍 받은 것으로 보이는 그의 작품 중에서는 유독 평범한 것이었는데, 그것은 미국 사람들이 가장 많이 복용한다는 '펩토비스몰'이라는 소화제를 찍은 스트레이트 사진이었다.

그 약은 손에 잡기에 알맞은 크기의 소박한 플라스틱 용기에 든 분홍색 액체로, 작가의 설명에 따르면 미국 사람들은 어릴 때부터 소화 불량에 걸리면 으레 이 약을 복용해왔기 때문에, 약의 이름이 곧 소화제의 대명사가 되어 있다고 한다. 따라서 소화제라면 황갈색의 활명수나 까스명수만을 알고 있던 작가에게 이 미국제 소화제는 바로 문화적 차이를 상징하는 하나의 오브제로 비쳐졌다는 것이다. 반대로 어릴 때부터 소화제는 당연히 분홍색인 줄로만 알아왔던 미국 사람들은 해외를 나가 보고서야 비로소 세상의 모든 소화제가 반드시 분홍색인 것만도, 또 그럴 이유도 없다는 사실을 깨닫게 된다는 것이다.

여기에 덧붙여 작가가 나름대로 해석하는 바는 이러하다. 즉 대부분의 미국 사람들에게 분홍색은 여성적인 색깔로 인식되며, 마치 어릴 적 아픈 배를 쓰다듬어 주던 할머니나 어머니의 약손과도 같이 그들은 이 분홍색 액체를 복용함으로써, 불편한 속에 부드러운 여성적인 손길이 가해지는 듯한 효과를 체험하는 것이 아니겠느냐는 얘기인데, 말하자면 거기에는 '분홍색 액체-여성의 손길-속 어루만짐-소화제'라는 식의 심리적인 연결이 거의 문화적으로 약호화 되어 있다는 것이다.

하긴 분홍색=여성색, 그와 짝을 이루는 파란색=남성색이라는 색 이미지의 성별 상징성은 비단 특정 문화권에만 한정되는 얘기는 아닌 것 같다. 우리 역시 예로부터 청실홍실 같은 표현에서 볼 수 있듯이, 색상에 따른 유사한 성별 이미지를 가지고 있었다. 뿐만 아니라 우리는 그러한 현상이 절대적이지는 않을지 몰라도 대부분의 문화권에서 발견되는

상당히 보편적인 것임을 알고 있다.

그렇다면 무엇이 그처럼 특정 색에 대한 성별 이미지를 만들어내는 것일까. 그것은 대상의 물리적·자연적 속성으로부터 비롯되는 것인가, 아니면 우리 인간이 조직해낸 어떤 의미의 배열로부터 주어진 것인가. 이러한 물음은 오늘날 성에 대한 담론을 둘러싸고 제기되는 문제들의 출발점을 이룬다.

성, 문화, 디자인

프로이트는 그의 〈꿈의 분석〉에서 성을 상징하는 게슈탈트들의 목록을 열거한다. 가령 방망이 같은 것, 돌출된 딱딱한 것, 전신주와 같은 것 등은 남성의 상징이며, 반대로 계란, 대지大地, 물, 배舟 등은 여성을 상징한다는 것이다. 아마 프로이트의 목록들은 대단히 조야하고 단순한 형태로 꿈 속에서, 아니 사실은 현실 속에서도 그것이 특정한 성적 상징 의미를 유발하는 대상이라는 것을 쉽사리 짐작할 수 있는 것들이다. 말할 것도 없이 그것들은 각기 남성과 여성의 성기를 상징하는 대체물이기 때문이다.

그러나 우리 일상생활 속의 온갖 사물들과 우리를 둘러싸고 있는 환경에는 그처럼 구체적인 유감喩感이 가능한 것을 넘어서서, 한층 추상적이고 객관적인 대상에 있어서조차 특정한 성적 상징성이 부여된 것들이 적지 않다. 마치 독일어에서의 명사들처럼 어떤 것은 남성, 어떤 것은 여성, 또 어떤 것들을 중성적인 것으로 분류되며, 그에 따라 그 대상의 의미, 용도, 기능, 지위 따위가 결정되어 있다. 그 중에서 더러는 그 기원을 알 수 없을 정도로 오래되고, 특정한 문화에 깊이 뿌리를 내리고 있어서 일종의 문화적 무의식이 아닐까 여겨지는 것들도 있다.

그렇다면 과연 무엇이 그처럼 특정한 색상, 형태, 질감, 그리고 기능들을 특정한 성과 연결 지어 의미화하고 있는 것일까. 아마도 그에

대해 형태 이론, 정신분석학, 민속학 등의 설명에 의존할 수 있을지도 모른다. 그러나 단순히 해부학적 유사성에 의해 추론되는 한정된 대상들 너머로, 보다 광범위한 사물의 질서 속에 깊이 각인되어 있는 성적 차원에 대해서라면, 정신분석학의 환원주의보다는 최근의 성 이론과 페미니즘에서 더 적절한 조명을 얻을 수 있지 않을까 싶다. 또 이는 자연적이거나 디자인된 사물들에 대한 '에로티시즘적인 발견'을 넘어서 그것을 보다 일반적인 의미에서의 '성'과 관련된 담론의 일부로 다루는 것을 의미한다.

오늘날 성 이론은 성에 대한 자연적인 사실과 문화적인 사실을 구별하여 인식하고 있다. 즉 모든 유성 생물체에 있어서 자연적으로 결정된 성적 특성과 인간의 역사적 실천에 의해 형성된 사회문화적 성 질서는 동일한 것이 아니다. 보통 전자를 성Sex 또는 성차Sexual Difference라고 부르고, 후자를 가리켜 성별Gender이라고 표현한다. 이처럼 자연적인 성과 문화적인 성이 반드시 일치하지 않는다는 것은 곧 우리의 실제적인 삶에서 문제가 되는 '성'이란 언제나 이미 문화적으로 형성된 차원의 것이라는 사실을 의미하며, 이는 곧 언어만큼이나 자의적인 것이라는 얘기에 다름 아니다.

오늘날 어떤 성 과학자들이 '성이란 없다'라고 말할 때, 그것은 더 이상 자연적인 성 자체가 아니라 하나의 사회적 생산물로서의 성에 대한 담론이 문제가 될 뿐이라는 점을 역설적으로 환기시키기 위함일 터이다. 더 이상 자연적인 성이 아니라 문화적인 성이 문제라고 한다면, 이제 그것이 디자인을 통해서는 어떻게 드러나는지를 물을 차례이다. 그러나 방금 우리가 자연적인 성을 일단 기각하였을지라도 디자인과 성을 관련지어 물음을 던지자마자 그것은 이내 우리의 시선에 가장 먼저 떠오르는 것이 된다. 이는 다름 아닌 앞서 언급한 에로티시즘의 차원을 가리킨다.

물론 우리는 성의 자연적·생물학적 특성들로부터 추출된 이미지들의 구체성과 그것의 객관성을 부정할 수는 없으며, 그러한 형태로 디자인된

사물들을 심심찮게 발견할 수 있다. 남녀의 신체적 특성을 은밀하게 또는 노골적으로 표현한 물건들, 특정한 색상과 질감 또는 광택에 의해 에로틱한 느낌을 발하는 대상들이 분명 존재한다.

이러한 것들은 대체로 근대 디자인 담론에서는 키치적인 것으로 간주되어 경멸되고 배제되기도 했지만, 적어도 인류 역사상 그러한 물건들이 존재하지 않았던 적은 아마도 없었을 것이며, 오늘날 네오 키치 Neo-Kitsch의 시대에는 새삼 범람하고 있는 것이 사실이다. 그러나 그러한 사물들이 말 그대로 자연적인 성의 차원에 속하는 것은 아니다. 특정한 자연적 속성들이 성적 상징성을 띠는 것, 더구나 디자인 된다는 것은 그것이 어디까지나 문화적 생산의 영역 내로 이입된 것이라는 사실을 의미한다. 따라서 남근 형태의 만년필이나 여체 모양의 컵 또한 하나의 문화적 가공물임은 말할 나위가 없다.

당연히 디자인에서의 성이라는 주제는 에로티시즘의 차원에 한정되지 않는다. 이미 말했다시피 그것은 에로티시즘을 넘어서 보다 일반적인 의미에서의 성에 대한 인식에 속하는 것이며, 그러한 논리에 따라 사물의 형태와 기능 그리고 지위를 부여하는 것이다. 따라서 여기에는 특정한 사회의 성별 논리가 전제되어 있기 마련이다. 그러므로 '디자인은 젠더를 따른다'라고 말할 수 있다.

그런가 하면 사물의 질서가 사회적 차이의 논리를 따른다고 말한 사람은 장 보드리야르이다. 이제까지의 설명에 보드리야르의 명제를 덧붙이자면, 사물의 질서를 구체적이고 가시적인 형식으로 빚어내는 디자인은 결국 사회적 차이의 논리의 일부를 이루게 되며, 디자인에서의 성별 문제 역시 보다 미분화된 담론의 하나로서, 그 사회적 차이의 논리 내부로 맞물려 들어가 있는 것이 된다.

한편 그러한 논리는 서로 다른 사회 형태에서 상이한 방식으로 드러나게 마련이다. 이는 우리가 디자인과 성의 관련성에 대해 일정하게

역사적인 시선을 가져야 함을 말해주는 것이다. 그러나 실제로 우리의 주제와 관련하여 디자인 역사는 그다지 충분한 지식을 제공해주지 못하는 것 같다. 다만 최근의 디자인 역사에서는 서구 근대 디자인에 내포되어 있는 특정한 성적 경향성과 그에 대한 페미니스트 비평가들의 수정주의적 해석이 주요 이슈의 하나를 이루고 있다. 아래에서는 그에 대한 논의를 중심으로 살펴볼까 한다.

기계미학 또는 근대 디자인의 남성주의

서구의 근대 문명은 이전의 인류가 갖지 못했던 전혀 새로운 대상을 하나 창조했는데, 그것은 바로 '기계'였다. 이때부터 지상에는 신이 창조한 남성과 여성 외에 또 하나의 존재가 동거하게 되었다.

그렇다면 분명 신의 피조물이 아닌 이 기계는 아담과 이브 둘 중 어느 쪽의 성별을 부여받게 되었을까. 아니면 중성일까. 역사는 기계가 남성의 성별을 부여받았음을 증언하고 있다. 이미 부르주아 가부장제 질서가 견고하게 자리를 잡고 있던 근대 사회에서 기계는 인간의 아들, 곧 남성의 아들로 입적되었던 것이다. 이리하여 근대 부르주아지의 적자로서 한쪽의 성 역할을 부여받은 기계는 근대 문명의 지평 위에서 자신의 화려한 시대를 맞이하게 된다.

서구 근대 문명의 동력이 되었던 기계가 단지 기술적·경제적 측면에서만 관심을 끈 것이 아니었음은 물론이다. 그 전대미문의 가능성은 이내 미학적 찬미의 대상이 되었다. 주지하다시피 근대기에 이르러 부르주아지의 지배를 가능케 한 원동력은 근대 산업이었으며, 그것은 결정적으로 기계에 의해 강화되었던 것이다.

그들에게 기계는 마치 고대 그리스의 귀족 계급에게서의 올림푸스의 신들이나 호메로스의 영웅들과 같았고 중세 신정 계급에서의 여호와와 마찬가지였다. 따라서 부르주아지 역시 자신들의 충직한 우상을 노래하고

예술로서 찬미하게 된 것은 너무나 당연한 일이었다. 마찬가지로 19세기 말과 20세기 초에 걸쳐 수많은 시인과 예술가들이 기계의 아름다움을 노래하고 거기에 헌사를 바친 일 역시 결코 우연이 아니었다. 그로부터 이른바 기계미학Machine Aesthetic의 시대가 개막되었다.

세기말의 탐미주의자 오스카 와일드조차도 이렇게 외쳤다.

"모든 기계는 전혀 장식이 되지 않아도 아름답다. 기계를 장식하려고 애쓰지 말라. 우리는 모든 훌륭한 기계류가 우아하며, 또한 힘의 선과 미의 선이 동일하다고 생각하지 않을 수 없다."[1]

동성애자로 당대에 파문을 당했던 오스카 와일드의 기계 예찬에서까지 특정한 성적 취향을 읽어내려는 것은 과도한 호기심일까. 물론 오늘날 전자 시대에 기계는 더 이상 신기한 대상이 아니며 대부분의 사람들은 기계를 중성적인 대상으로 보고 거기에 특정한 성적 이미지를 부여하지 않을지도 모르지만, 적어도 근대 초기의 사정은 전혀 그렇지 않았던 것 같다.

기계미학과 그로부터 추동된 근대 디자인 담론들에는 성적 상상력이 매우 풍부하게 깃들어 있었다. 물론 당시에도 윌리엄 블레이크로부터 존 러스킨이나 윌리엄 모리스에 이르는 기계 문명에 대한 묵시록적 예언과 혐오증이 없지 않았으나, 그보다는 오스카 와일드의 예가 훨씬 더 일반적인 입장이었던 것으로 보인다. 새로운 힘에 대한 경탄과 흥분, 이는 기본적으로 에로틱한 감정의 발원이 되는 것이 아니었던가.

1 니콜라우스 펩스너, 정구영 외 옮김, 〈근대 디자인 선구자들〉, 1987. 기문당, 23-24쪽에서 재인용

"기계를 보라. 실린더 속에서 유희하는 피스톤을. 그것은 주철로 만든
줄리엣의 몸 안에 들어온 강철의 로미오. 인간의 동작을 표현하는
방식은 앞뒤로 움직이는 기계의 방식과 조금도 다를 바 없다.
이것이야말로 사람들이 존경해야 할 법칙이다. 만일 그들이
성불구자나 성자가 아니라면."[2]

사실 지나치게 노골적이어서 유치하기까지 한 위스망의 문장보다는
20세기 초의 프란시스 피카비아나 마르셀 뒤샹의 회화에서 보이는 기계에
대한 섹스 이미지가 훨씬 더 예술적이고 세련된 것일지도 모른다.

단순히 기계에 대한 섹스 이미지를 넘어서 기계미학을 하나의 운동적
강령으로 채택하는 것은 이탈리아 미래파에 이르러서였다. 기계의 힘,
역동성, 속도, 폭력을 예찬했던 미래파는 남성적인 힘을 숭상한 반면
노골적인 반여성주의 Anti-feminism를 선언했다.

기계에 대한 과도한 남성적 동일시는 바로 여성에 대한 경멸과
억압으로 이어졌다. 기계가 지배하는 세계로 나아가는 것을 진보라고 여긴
미래파는 박물관, 도서관과 같은 모든 역사적인 곰팡내가 나는 것들을
파괴하고 우유부단하며 소극적인 태도들을 여성적인 것으로 몰아 박멸을
주장하였다.

미래파는 곧 다가올 파시즘의 나팔수가 됨으로써 가장 먼저 니체를
통속화한다. 특히 안토니오 산텔리아와 마리오 키아토네의 대담한
상상력에 의해 펼쳐진 미래파 건축은 하늘 높이 치솟은 직선적인
스카이라인을 창조함으로써, 1930년대 미국 대도시의 마천루에서
실현되는 기계의 바벨탑을 예언했다. 그러나 미래파 건축의 장대하고
낙관적인 비전은 그로부터 반 세기가 지난 뒤 포스트 모던 영화 〈블레이드

2 로버트 휴즈, 최기득 옮김, 〈새로움의 충격〉, 1991. 미진사, 32쪽

러너〉에서 무겁고 어둡게 패러디된다.

　　세기 전환기의 기계미학이 기계에 바탕을 둔 새로운 문명의 복음을 전파했다면, 근대 디자인은 바로 그러한 은총이 자신들에게 주어진 것임을 의심하지 않았던 신념에 찬 사도들에 의해 추진된 20세기 디자인 운동이자 프로그램이었다. 그런 점에서 기계미학과 근대 디자인의 관계는 마치 수태고지受胎告知와 예수 탄생의 관계와도 같다고나 할까. 물론 근대 디자인의 출현에 대해서는 담론적 수준에서만 거론할 수 없는 일정한 물질적·양식적 배경이 있으며 그에 대한 상이한 해석들이 존재한다. 기술 결정론에서부터 형식주의에 이르기까지. 고트프리트 젬퍼나 뷔올레 르 뒤크와 같은 기술 결정론적 입장에서 볼 때 근대 디자인은 기술(기계), 재료(철과 유리), 요구(대량생산)의 필연적인 산물일 뿐이며, 레이너 밴험 같은 포스트 모더니스트에 의해 해석된 니콜라우스 펩스너의 관점은 서구 미술사에서 또 한 번 고전적인 질서를 창출하려는 형이상학적 욕망의 투사에 지나지 않는다.

　　따라서 근대 디자인에 대한 평가 역시 단일할 수만은 없을 것이다. 그러나 근대 디자인이 분명 새로운 문명의 현실을 직시하고 그러한 조건에 적합한 조형을 창출함으로써 물질문명과 정신문화 간의 문화적 지체를 극복하려는 이상주의적 시도이기도 했다는 사실을 부정할 필요는 없을 것이다. 그런 의미에서 보드리야르는 "바우하우스는 산업혁명에 힘입어 정립된 기술적·사회적 하부 구조를 형태 및 의미라는 상부 구조와 조화시키려고 애쓴다. 의미의 궁극성('미학')을 통해 기술을 완성하기를 바람으로써, 바우하우스는 산업혁명을 완수하고 산업혁명이 뒤에 남긴 모든 모순들을 해결하는 제2의 혁명 같은 것을 구성한다"라고 평가한다.[3]

　　그러나 근대 디자인이 분명 모더니즘 문화의 한 구성물로서

3　　장 보드리야르, 이규현 옮김, 〈기호의 정치경제학 비판〉, 1992. 문학과지성사, 213쪽

시대정신에 충실한 실천이었던 만큼이나, 또한 그것은 오늘날 포스트모더니즘의 관점에서 볼 때 일정한 한계와 모순을 지닌 것으로 비판받는 운명에 처해 있기도 하다. 결국 근대 디자인은 모더니즘의 일반적인 조건 내에서 작동한 것이었고, 거기에 전제된 정당성의 기준에 포함되지 않는 것들을 억압하고 배제해온 실천임이 드러난다.

모더니즘 또는 근대 디자인은 근대적 합리성을 기준으로 삼고 그에 부합되지 않는 형식과 실천들을 전근대적인 것, 퇴행적인 것, 비합리적인 것으로 규정하여 역사의 창고더미 속으로 집어 던져 버렸다. 근대 디자인에 의해 긍정된 가치들이 기계, 대량생산, 생산중심주의, 합리성, 기하학, 투명함, 기능, 구조 등이었다면, 그에 의해 부정된 것들은 수공예, 통제되지 않은 노동, 불투명한 것, 형태, 표면 등이었다. 이리하려 근대 디자인의 주류에 합류되지 못한 것들은 점차 주변화 되거나 타자화 되었다.

기계미학이 근대 디자인을 위한 서사시였다면 기능주의는 일종의 방법론으로서 근대 디자인을 구체적으로 프로그래밍한 것이었다. 호레이스 그리노, 앙리 반 데 벨데, 루이스 설리번, 발터 그로피우스 등에 의해 형태를 갖춰나간 기능주의 이론은 모든 근대적 조형 활동의 목표를 기능/형태의 관계로 규정함으로써, 그로 환원되지 않는 접근들을 배제시켰다.

여기에서 우리의 주제와 관련하여 중요한 점은 기계미학 또는 근대 디자인의 담론과 실천이 단지 특정한 성적 경향성이나 상상력을 생산해냈다는 사실 자체에 있지 않다. 보다 의미심장한 것은 바로 근대 디자인이 디자인 담론과 실천에 있어 특정한 성적 배제, 즉 성적 불평등에 기초한 질서를 만들어 냈다는 데 있다. 다시 말해 근대 디자인의 지배 내에서 근대적인 것과 전근대적인 것의 차이는 수사학적 수준을 넘어서 실제적으로 남성적인 것과 여성적인 것이라는 성별 논리로 의미화 되었고, 그것은 나아가 특정한 방식의 차별적 위계질서로 고정되어 버렸다는 이야기이다.

이제 전통적인 생산 방식과 그에 속하는 조형 활동이었던 수공업(공예)과 장식미술은 바느질이나 베 짜기, 수놓기 같은 여성의 가내 생산 영역으로 축소, 환원되면서 근대 디자인사의 지평에서 시민권을 박탈당하고 만다. 그 중에서도 전통 공예의 주된 조형 문법이었던 '장식'은 가장 대표적인 타기의 대상이 되었다. 번쩍거리는 기계의 미가 숭상된 반면 장식적인 것은 여성의 속옷에 달린 레이스 조각마냥 비본질적이고 사소한 것으로 치부되었다. 기계미학과 근대 디자인은 도래할 빛나는 기계의 시대를 위한 정지 작업으로 조형에서의 낡은 질서인 장식주의에 대한 과감한 투쟁을 전개한다. 그것은 곧 장식에 대한 마녀 사냥이었다.

물론 근대 디자인의 이데올로그들은 장식을 부르주아 속물 근성의 증거로 받아들였으며, 그들의 직접적인 공격 목표가 된 것은 19세기 동안 더욱 창궐하여 유럽을 뒤덮고 있던 절충주의와 역사주의였다. 필시 그것들 중 상당 부분은 여성적인 취향을 포함하고 있었고, 이제 꽃무늬, 레이스 달린 것, 수놓아진 것 등의 장식적인 것은 진보적인 디자인 문법에 대립되는 키치적인 것으로 간주되어 경멸당한다. 가장 비타협적인 반장식주의자였던 오스트리아의 건축가 아돌프 로스는 그의 에세이 〈장식과 범죄〉에서 장식을 공격하기 위해 신성 모독도 마다하지 않는다.

"최초로 생긴 장식인 십자가는 선정적인 기원을 갖고 있다. 최초의 예술 작품, 즉 독창적 예술가의 최초의 창조 행위인 이것은 정서적인 힘을 쫓아버리기 위해 동굴 벽 위에 얼룩처럼 새겨졌다-수평적인 획은 비스듬히 놓여 있는 여자이며, 수직적인 획은 그녀를 꼼짝 못하게 하는 남자이다."[4]

레이너 밴험, 윤재희 외 옮김, 〈제1 기계 시대의 이론과 디자인〉, 1987. 세진사, 125쪽

갖가지 예를 들어가며 로스는 장식을 에로틱한 것, 어린 아이, 범죄자, 부녀자들이나 하는 문명의 저급한 단계로 간주하고 탄핵한다. 로스에 의해 가장 선명하게 드러난 공식은 '기계=합리성=근대 디자인=비장식=문명= 남성'이라는 등식과 '수공업=장식미술=야만=여성'이라는 등식의 대립이었다. 전통적인 것, 장식적인 것, 수공적인 것을 여성적이고 열등한 영역으로 몰아 추방하여 버린 근대 디자인의 역사 속에서 우리는 진보를 담지하는 아방가르드로서 페터 베렌스, 발터 그로피우스, 르 코르뷔지에, 미스 반 데어 로에 등 거장 남성 디자이너들의 이름만을 발견할 수 있을 뿐이다.

근대 디자인은 대체로 1930년대에 이르면 하나의 국제 양식으로서 유럽을 넘어 미국을 비롯한 전 세계로 확산되어 간다. 아마도 18세기의 바로크와 로코코 이후 최후의 위대한 국제 양식이었을 근대 디자인은 2차대전이 지나면서부터는 어느덧 매너리즘이라는 딱지를 달게 된다.

이제 전후의 풍요 속에서 팝을 필두로 한 포스트모더니즘이 서서히 고개를 들면서 모더니즘을 밀어내기 시작했기 때문이다. 비록 근대 디자인이 근대의 새로운 생산 양식에 적합한 시대적 조형을 창출하고 사회주의적 이념의 영향 하에 일정하게 조형의 민주화를 추구한 측면을 부정할 수는 없지만, 오늘날 그것은 근대 특유의 유토피아적 비전의 산물로서, 특히 남성 중심적인 가치를 강하게 드러낸 문화 형태였다는 비판의 화살을 피할 수 없게 된 것도 사실이다.

일본의 실천적인 여성 미술가 도요야마 다에코는 바우하우스를 정점으로 한 근대 디자인에 대한 인상을 이렇게 기술한다.

"'대건축의 날개 아래의 통합'이라는 그로피우스의 제기는 그로부터 반 세기가 지난 오늘, 자본주의 사회의 기술 혁신과 고도 경제 성장 속에서 점차 대기업이 그것을 실현하고 있다. 그리고 각 도시에 있는

디자인 스쿨은 공업 생산 사회의 요구에 부합하여 디자이너를
육성하고 인테리어와 상품 디자인을 대량생산했다. 자본주의 사회든
사회주의 사회든 대건축이라는 권력의 구조물 속으로 통합되어
가기를 거부하는 곳에서부터 다음의 조형이 시작되었다. 20세기
우리들은 대건축이라는 것이 권력의 구축물이라는 것을 겨우 알게
되었다... 바우하우스는 나름대로 훌륭한 유토피아 사상을 갖기는
했지만, 여성인 나는 그것 역시 남성 문화의 발상이었다고
생각한다."[5]

디자인과 페미니즘 비평

영국의 디자인사가인 주디 애트필드는 '형태는 기능을 따른다'라는
근대 디자인의 교의에 각기 여성과 남성이라는 명사를 삽입하여
'형태(여성)는 기능(남성)을 따른다'라는 제목의 에세이를 썼다. 여기에서
그녀는 "지배적인 관념들은 신체(여성)보다 기계(남성)를 우위에 둔다.
그런 관념들은 남성에게는 결정적인, 디자인의 기능적인 영역-과학, 기술,
산업 생산-을 부과하며, 여성에게는 사적이고 가내적인 영역, 즉 디자인의
'부드러운' 장식적인 분야를 맡긴다"[6]라고 하면서 근대 디자인의 성차별에
정면으로 이의를 제기한다.

애트필드의 지적은 이미 언급한 근대 디자인에 의한 디자인 실천상의
성적 분리에 대한 도전이며, 그것은 또 근대 사회에서의 일터와 가정의
분리, 그리고 공식적인 생산 영역에서의 여성의 추방과 가정에의
감금(?)이라는 인식과 직결되어 있다.

오늘날 페미니즘 이론이 보여주는 다원적인 지형도만큼이나

5 도요야마 다에코, 이현강 옮김, 〈해방의 미학〉, 1985. 한울, 118쪽
6 존 에이 워커, 정진국 옮김, 〈디자인의 역사〉, 1995. 까치, 270쪽.

디자인에 대한 페미니즘 비평 역시 다양한 관심과 인식 그리고 대상을 갖는다. 그러나 그 중에서도 특히 근대 디자인사에 의해 확립된 남성 중심적인 가치와 전통에 대한 비판과 수정은 페미니즘 비평의 공통된 인식 지반이며 일차적인 목표라고 할 만하다.

여기에서 근대 디자인의 전통이라 함은 영국의 미술사가 니콜라우스 펩스너의 〈근대 디자인의 선구자〉1936를 정전正典으로 하여 수립된 남성 중심, 아방가르드 중심의 역사를 가리킨다. 이 책에서 펩스너는 윌리엄 모리스로부터 그로피우스로 이어지는 근대 디자인의 계보를 처음으로 확립했으며, 펩스너 이후 디자인사의 논의가 비판이든 수정이든 재해석이든 간에 그의 텍스트를 축으로 하여 전개될 수밖에 없었다는 점만 보더라도 그의 텍스트가 가지는 기념비적 의미는 견고하다.

그러한 역사성과 관련하여 페미니즘 비평은 크게 두 가지 방향의 접근을 보여준다. 하나는 미술사 영역에서 린다 노클린이 제기한 문제의식의 연장선상에 있는 것으로서, 그녀는 1971년 '왜 위대한 여성 미술가는 없는가?'라는 글에서 서구의 미술 제도가 여성을 배제해 온 역사에 대한 반성적 질문을 미술사의 틀 내에서 최초로 제기했다. 이후 일군의 미술사가들에 의해 역사 속에 묻힌 재능 있는 여성 미술가들을 발굴하는 작업이 이루어졌으며, 이는 디자인사 영역에까지 파급되었다.

그런데 이러한 작업은 비록 일정한 성과를 올리긴 했지만 이내 여러 가지 한계와 모순점도 드러냈다. 그것은 무엇보다도 관례적인 남성 중심적인 미술사 또는 디자인사 기술에 단지 여성을 끼워 넣는 방식에 대한 방법론적인 회의를 통해서였다. 즉 미술사 또는 디자인사 방법론 자체에 내재되어 있는 남성 중심적인 시각을 교정하기 위해 페미니즘 연구가 이룩한 성과를 부과하는 근본적인 수정과 재구성 작업이 요청되었던 것이다.

그러한 문제의식은 뚜렷하게 남성 중심적인 관점에서 구축된

근대적인 인식 체계 내에 배치된 미술 또는 디자인 장르 자체에 대한 정의 및 그러한 정의에 기초한 역사 기술 자체에 대한 반성을 불러왔다. 이른바 순수미술, 디자인, 공예라는 장르들의 구분 및 위계 질서 자체가 여성적인 관점에서 반성의 대상이 되었던 것이다.

특히 여성적인 활동과 동일시된 공예는 근대적 예술 체계 속에서 이중적인 배제를 겪어야 했다. 공예는 실용적인 목적에 봉사한다는 이유로 순수미술보다 열등하게 취급되었고, 또 한편으로 그것이 지배적인 생산 체제로부터 벗어나 있기 때문에 디자인에 대해서도 주변적인 위치에 머무를 수밖에 없었다.

바로 그처럼 이중적인 소외의 역사로 인해 공예는 일군의 실천적인 여성 미술가들에 의해 전략적으로 선택되고 재평가되었다. 그것은 전통적으로 여성 노동의 상당 부분에 속하는 장르로서 여성의 정체성을 확인하고 근대 예술의 체계에 대한 해체 작업의 수단이 될 수 있을 것으로 여겨졌기 때문이다.

페미니즘 미술 운동에서 잘 알려진 주디 시카고의 〈디너 파티〉 같은 대형 설치 작업이나 미리엄 샤피로의 조각보 작업은 바로 공예적인 전통을 계승함으로써 미술에서의 여성성과 그 역사성을 회복하려는 시도로 볼 수 있다. 특히 샤피로는 자신의 작업에 '페마주Femmage: Female과 Collage의 합성어'라는 이름을 붙임으로써 모더니즘 미술의 아방가르드 전통을 여성적 관점에서 패러디하고 전도시킨다.

그러나 이러한 작업들은 그 선언적 의미에도 불구하고 보기에 따라서는 여전히 모더니즘적 체계의 연장선상에 있는 제도 예술계 내에서의 발언이라는 한계를 가지고 있다. 따라서 보다 실제적인 측면에서 공예 작업을 지배적인 생산 체제로부터 벗어나 있는 여성들이 한정된 범위에서나마 현실적으로 접근 가능한 실천 영역으로 보고 그에 대해 의미를 부여하려는 접근도 일부 있었다. 그것은 실제로 가내 수공업에

종사하는 많은 여성들의 현실 속에서 모종의 미학적 차원을 탐색하고자
하는 노력이라고 하겠다.

상징적 수준을 넘어 보다 적극적으로 실제 생활 환경을 여성적
관점에서 건설하려는 시도들도 있다. 아예 부엌을 없애버린 주택 디자인
같은, 실제 여성들에 의한 환경의 개조 작업이 결코 무시할 수 없을 정도로
꾸준히 이루어져 왔음을 밝혀주는 역사적 사례들이 드러나고 있다. 그런가
하면 역사 속에서 무수한 여성들의 익명적 실천의 전통을 보다 조직적으로
계승하려는 여성 건축 그룹 '매트릭스'는 건축 공간이 빚어내는 여성에
대한 배제와 순응의 문제에 입각하여 다각적으로 실천적인 접근을
시도하고 있기도 하다.

오늘날 디자인에 대한 페미니즘 비평의 영역은 제도적인 장르의
영역을 넘어서 나아가는 도약 지점일 뿐만 아니라, 보다 넓은 문화 비평의
영역으로부터의 성과들을 수렴하는 장이기도 하다. 그것은 앞서
소개했듯이 디자인사 자체에 대한 방법론적인 접근, 디자인 실천에서의
여성적 관점의 개입은 물론이고, 오늘날 소비 사회에서 갖가지 방식으로
대상화되고 있는 여성 이미지의 분석 및 소비 주체로서의 여성에 대한
재고에 이르기까지 폭넓은 문화적 스펙트럼을 펼쳐 보이고 있다.

보다 넓은 차원에서의 문화적 접근을 포함하여 디자인에 대한
페미니즘 비평의 목적은 바로 특정한 성적 경향성에 의해 우리의
일상생활과 환경에 착색되어 있는 성별 논리에 대한 근본적인 재해석과
수정의 가능성을 보여주는 데 있을 것이다. 그리고 나아가 보다 실천적인
차원에서 그것은 한 여성 디자인사가의 주장처럼 '남성Man'에 의해
만들어진 환경이 아닌 '인간Human'에 의해 만들어진 환경을 지향하는
것이리라. ∏

*이 글은 계간 〈리뷰〉 1996년 봄호에 발표된 것을 재수록한 것이다.

왜, 위대한 여성 디자이너는 없는가

안영주

디자인 이론, 건국대학교 겸임교수

왜, 지금까지 위대한 여성 미술가는 없었는가

1971년 미국의 미술사학자 린다 노클린Linda Nochlin은 〈왜, 지금까지 위대한 여성 미술가는 없었는가?Why Have There Been No Great Women Artists?〉라는 선구적인 글을 발표했다. 지금으로부터 46년 전의 일이다. 노클린은 이러한 질문을 통해 위대한 예술가의 탄생이 개인의 천재성에 있는 것이 아니라, 그가 소속된 사회 제도들의 특성과 그 제도들이 무엇을 장려하고 금기시하는가에 있다는 점을 말하고자 하였다.

그로부터 18년 뒤 뉴욕 시내버스 외벽에 특이한 광고가 붙는다. 그 광고에는 "여자가 메트로폴리탄 미술관에 들어가려면 옷을 벗어야 하는가?"라는 문구와 함께 고릴라 마스크를 쓴 앵그르의 〈오달리스크〉가 그려져 있고, 좀 더 작은 글씨로 "현대미술가 중 여성 화가는 5퍼센트 미만, 그러나 누드화의 85퍼센트는 여성"이라고 쓰여 있었다. 이는 여성 행동주의 예술가 그룹인 '게릴라 걸스'의 작품이다. 그들은 "몇 명의 여성 작가가 지난해 뉴욕의 미술관에서 개인전을 가졌나?"라는 질문과 함께 조사된 내용을 포스터로 만들기도 했다. 린다 노클린의 질문은 십 수 년이 지난 이후에도 여전히 유효한 물음으로 '게릴라 걸스'를 통해 변주되고 있었다.

그리고 또 다시 수 십 년이 지난 지금 우리의 오늘은 어떠한가? 얼마 전 문학계의 성추행 파문에 이어 미술계에서도 고발과 자백, 반성과 비판이 이어졌다. 남성 작가와 여성 작가 사이의 불평등한 관계, 혹은 남성 기획자와 여성 작가 간의 폭력적 관계 등 여러 문제들이 드러났다. 그러나 이러한 문제가 단순히 남성과 여성 개개인의 문제를 넘어서 권력과 지배라는 사회의 구조적 프레임을 드러내는 것이기에 그 파장은 더욱 거세었다. 그리고 보면 린다 노클린이나 '게릴라 걸스'의 질문은 그들 시대에만 국한된 것도, 단순히 미술계에만 국한된 사실도 아닌 것이다. 여전히 오늘날에도, 또 다른 영역에서도 그들의 시선은 유효하다.

왜 지금까지 위대한 여성 디자이너는 없었는가

1999년 출판된 페니 스파크Penny Sparke의 〈디자인의 역사: 20세기의 디자인 선구자들〉[1]은 20세기의 마지막 문턱에서 현대 디자인을 정초한 영향력 있는 디자이너들을 소개하고 있다. 그녀는 총 79명의 디자이너를 선정하였고 그들 중 여성디자이너는 10명이다. 하지만 그 중에서도 남편과 함께 소개되거나 조력자로 기록된 것을 제외하면 독자적으로 다루어진 여성 디자이너는 6명에 불과하다. 물론 그때까지 알려진 여성 디자이너가 10명이 전부는 아니며, 거기에는 다분히 페니 스파크의 의도가 개입되어 있을 것이다. 그러나 다른 어떤 책도 상황은 별반 달라 보이지 않는다. 우리는 여러 디자인사 책에서 항상 비슷한 이야기를 읽고 비슷한 인물들을 만난다.

그렇다면 노클린의 질문을 바꿔보자. 왜 지금까지 위대한 여성 디자이너는 없었는가? 이러한 물음에 천착하는 것은 디자인의 역사에 새로운 시각을 제공하며 가려졌던 사실들을 드러나게 할 수 있다. 왜 없었는가? 정말 없는가? 위대한 것이 무엇인가? 아마도 〈게릴라 걸스의 서양 미술사〉[2]는 우리에게 좋은 사례가 될 것이다. 그 책은 고대부터 시작해 서양 미술사의 시대적 구분을 그대로 따르면서, 매 시대마다 존재했지만 은폐되어 왔던 여성 미술가들에 대해 소개하고 있다. '게릴라 걸스'는 말한다. "이제 모든 곳에 그녀들이 존재한다"고.

나는 디자인에서도 이런 노력들이 필요하다고 생각한다. 물론 시대 구분이야 다르겠지만 여성사적 관점에서 디자인의 역사를 구성하는 것은 가능할 것이다. 하지만 주의할 것은 이러한 노력들이 여성 디자이너를 높이 세우려는 시도로 곡해되어서는 안 된다는 점이다. 여기서 내가 강조하고

1 김난령 옮김, 2004, 예경.
2 우효경 옮김, 2010, 마음산책.

싶은 것은 지금까지의 역사에서 혹은 제도에서 배제되어 왔던 것, 주목받지 못했던 것, 기록되지 못한 이름 없는 것들의 이야기를 만들 수 있는 가능성에 대해 말하고자 하는 것이다. 그런 관점에서 '여성'이라는 이름은 억압된 역사의 대표적 사례일 뿐이다.

조력자로서의 여성

지금도 내 기억 속에 충격에 가까운 인상으로 남아 있는 영화가 있다. 〈로댕의 연인, 카미유 클로델〉이다. 1988년 상영되었던 이 영화는 당시 나에게 여성과 여성 예술가에 대해 여러 가지 불편함을 던져주었다. 우선은 위대한 예술가 로댕의 작품이 온전히 그가 만든 것이 아니라는 사실에 충격을 받았고, 또한 다른 사람이 만든 작품을 자신의 작품으로 발표할 수 있다는 것이 충격이었으며, 사랑이라는 이름으로 착취당하며 위대한 예술가의 그늘에서 이름 없는 존재로 살아가는 클로델의 삶이 충격적이었다. 그 당시 고등학생이었던 나는 같은 여자로서 클로델의 처지에 격하게 감정이입이 되었던 것 같다.

그래서 일까. 내가 몇 해 전 꽤나 관심을 가졌던 여성 디자이너가 있었다. 그녀는 샤를로트 페리앙Charlotte Perriand, 1903-99. 처음 그녀에 대해 알게 된 것은 르 코르뷔지에의 그늘에 가려져 많은 작업을 하고도 알려지지 못했던 여성 디자이너라는 사실이었다. 순간 로댕과 카미유 클로델이 머릿속을 지나갔다. 샤를로트 페리앙도 르 코르뷔지에에게 그렇게 당한(?) 것일까? 하지만 내가 살펴본 범위 내에서는 최소한 그들이 연인 관계는 아니었다. 다만 페리앙이 일정 기간 르 코르뷔지에의 사무실에서 그의 조력자로서 여러 작업에 참여했던 것은 사실이다. 그런 1차원적 관심으로부터 시작한 연구는 여러 가지 꽤나 재미있는 내용들을 만나게 되었고 그동안 잘 알려지지 않았던, 혹은 르 코르뷔지에와의 관계 속에서만 알려져 왔던 샤를로트 페리앙의 삶과 작업에 대해 조명해 볼 수

있었다.

지금부터 페리앙에 대해 살펴보자. 작게나마 여성사로서의 디자인을
구성하는 시작점이 되길 기대하면서.

1세대 여성 모던 디자이너

샤를로트 페리앙은 주로 가구나 인테리어 디자인 분야에서 활동해 온
인물이다. 1927년부터 10여 년 동안 르 코르뷔지에의 사무실에서
공동작업을 했으며, 2차대전이 발발한 직후 일본의 초청을 받아 2년간
산업디자인 고문으로 활동하기도 했다. 대부분의 자료에서 페리앙에 대한
소개는 르 코르뷔지에와의 작업 시기에 한정된다. 그러나 그녀는 1980년대
이후 다양한 전시와 출판을 통해 새롭게 조명되면서 알려지게 된다.[3]

우선 1920-30년대의 시대 상황을 통해 페리앙의 디자이너로서의
삶을 살펴보자. 당시 프랑스에서는 아르데코가 유행하고 있었고, 모던
디자인에 대한 대중의 반응은 긍정적이지 않았다.[4] 아방가르드한 건축가와
디자이너들이 모던 디자인의 깃발을 올리고 있었지만 실제 대중의 미감은
장식적인 디자인을 선호하고 있었던 것이다. 1925년 장식미술중앙연합-
학교Ecole de L'union centrale des arts décoratifs를 졸업한 페리앙은 졸업 후 아르데코
디자이너로 활동하였지만, 자신의 디자이너로서의 정체성에 대해 많은

3 1985년 프랑스 국립장식미술관에서 열렸던 회고전, 1998년 자서전 출간, 런던 디자인박물관
회고전, 페리앙 사후 2005년 퐁피두센터에서의 회고전 등을 통해 보다 다양한 평가가
이어지게 된다.

4 페리앙이 1936년 주간지에 실렸던 설문조사의 내용을 살펴보면 모던 디자인에 대한 대중의
현실적인 사고를 일정 부분 짐작할 수 있다. 한 사무직 여성은 모던 디자인을 좋아하지 않는
이유로 "모던은 세면대가 예쁘지 않다. 나는 우아한 곡선이 아름다운 루이15세 양식이나
섭정기 양식의 서랍장을 선호한다. 모던엔 이런 것들이 전혀 없다. 모던한 테이블은 4개의
반듯한 다리와 코너에 작은 몰딩이 있는 판자이다. 모던 아트는 타락했다! 만약에 모던이 그
이전에 비해 더 나은 어떤 것도 할 수 없다면 아름다운 옛날 형태를 사용하는 편이 더 낫다"고
답하였다. (Charlotte Perriand, "The Homemaker and Her Domain", in Charlotte Perriand:
A Life of Creation (N.Y.: Monacelli Press, Inc., 2003.), p.260)

고민을 하고 있었다. 그럴 만도 한 것이 '가사개혁운동Domestic-Reform Movement'이나 '신여성flapper'의 등장, 기계시대의 새로운 미학 등 사회적 변화가 다각도로 진행되고 있었지만 여성의 디자인 교육은 여전히 아름다운 가정을 가꾸기 위한 실내장식이나 취미 활동으로 한정되어 있었고 여성 디자이너의 역할이나 활동 분야도 매우 제한적이었기 때문이다. 페리앙은 당시 디자인 교육에 대한 회의와 정체성에 대한 고민으로 디자인을 포기하고 농사를 지을 생각까지 했다고 회고한다.[5]

하지만 그때 페리앙에게 새로운 세계를 열어준 것이 르 코르뷔지에의 〈건축을 향하여Vers une architecture〉1923, 〈오늘날의 장식예술L'Art décoratif d'aujourd'hui〉1926과 같은 텍스트들이다. 책에서 받았던 희망의 메시지를 안고 페리앙은 르 코르뷔지에를 찾아간다. 그와 함께 일하고 싶다는 의사를 전하기 위해서였다. 그러나 르 코르뷔지에는 "이곳에서는 쿠션에 수를 놓지 않습니다"라며 거절한다.[6] 르 코르뷔지에의 이러한 반응은 당시 여성 디자이너의 현실이 어떠했는지 단적으로 드러내는 발언이라 할 수 있다.

그러나 이미 르 코르뷔지에의 저서를 통해 새로운 관점을 갖게 된 페리앙은 1927년 '살롱 도톤느Salon d'Automne'에 아방가르드한 디자인을 선보인다. 그녀의 작품 '지붕 아래의 바Bar in the Attic'는 살롱을 채웠던 호화롭고 수공예적인 전시품들과는 매우 달라보였다. 거기에는 꽃무늬 벽지나, 카페트, 소형 골동품 등 자연을 참조한 어떤 것도 찾아볼 수 없었으며, '인간 손의 모든 흔적'이 제거된 하드 에지의 단단한 표면들이 빛나고 있었다.[7] 전시를 보러 왔던 르 코르뷔지에는 이 작품을 보고 페리앙에게 함께 일할 것을 제안한다.

5 Charlotte Perriand, 위의 책, p.22.

6 Charlotte Perriand, 위의 책, p.23.

7 Esther da Costa Meyer, "Simulated Domesticities: Perriand before Le Corbusier", in *Charlotte Perriand: An Art of Living* (N.Y: Harry N. Abrams, Inc., 2003), p.29.

샤를로트 페리앙, 〈지붕 아래의 바〉, 살롱 도톤느, 파리, 1927.

〈지붕 아래의 바〉 앞에서 찍은 사진.
왼쪽부터 르 코르뷔지에, 퍼시 슐레필드(페리앙의 남편),
페리앙, 조르주 조-부르주아, 장 푸케, 1927.

1927년 르 코르뷔지에와 합류한 이후 페리앙은 〈오늘날의 장식예술〉에 나타난 르 코르뷔지에의 이념을 실제 가구로 제작하기 시작했으며, '등받이가 젖혀지는 의자Chaise a dossier basculant'와 '안락의자Fauteuil grand comfort', '긴 의자Chaise longue' 등 오늘날 잘 알려져 있는 3가지 모델을 제작한다. 이 시기 페리앙은 가구나 인테리어를 장식decorating이 아니라 설비equipping로, 집을 '살기 위한 기계'로 바라보는 르 코르뷔지에의 관점에 철저히 동조했던 것 같다. 1929년 페리앙이 기고한 글 '나무인가 금속인가?'는 당시 그녀의 생각을 분명히 전달하고 있다.

"미래에는 새로운 인간이 선언한 문제들을 가장 잘 해결할 수 있는 재료를 선호할 것이다. 내가 생각하는 새로운 인간은 비행기, 원양여객선, 자동차 등을 사용하고, 과학적인 사고에 발맞춰 그의 시대를 이해하고 살아가는 유형의 개인이다. 스포츠는 그를 건강하게 하고, 그의 집은 휴식의 장소이다. 그의 집에는 무엇이 있을까? 위생. 정돈, 휴식, 침대, 사무용 의자와 테이블. 현재 사용되고 있으며

사용되어져야만 하는 재료, 메탈은 나무보다 우수하다. 이유는?
메탈은 자체의 저항력 때문에. 공장에서 대량생산이 가능하기
때문에. 다른 방식으로 제조함으로써 새로운 전망, 디자인의 새로운
가능성을 열어준다. 낮은 비용으로 심오한 미적 가치를 지니고 있다.
메탈은 시멘트가 건축에서 하는 것처럼 가구에서 동일한 역할을
한다."[8]

특히 1920년대는 1차대전 이후 가정에 대한 관념이 미의 공간에서
효율성의 공간으로 변화되면서 위생과 휴식을 위한 가정의 기능을
부각시킴으로써 부엌과 욕실에 대한 중요성이 증대되었다. 페리앙은 특히
르 코르뷔지에의 건축에서 부엌이나 욕실 등의 공간을 전담하였다. 어쩌면
이것은 남성의 영역으로 인식되었던 건축 분야에서 여성이 할 수 있는
가장 적합한 일이었는지도 모른다.

변화, 사회적 이슈를 담은 디자인

표준화, 타입, 유닛, 모듈 등의 기능적이고 기계적인 모더니스트의
관념은 1930년대 중반 이후 페리앙의 작업에서 보다 유기적인 인간
개체에 대한 관심으로 변형된다. 공식적으로는 1937년까지 르
코르뷔지에의 사무실에서 협력자로 일했다고 하지만, 페리앙의 디자인에
대한 관점은 그 이전에 이미 다른 노선으로 접어들었던 것 같다. 1936년
좌파 주간지 〈금요일: 주간 문학과 정치 Vendredi: Hebdomadaire Littéraire et
Politique〉에 실렸던 '주부와 그녀의 집 La Ménagére et Son Foyer'이라는 글에서

8 Charlotte Perriand, "Wood or Metal?", in *Charlotte Perriand: A Life of Creation* (N.Y.:
Monacelli Press, Inc., 2003.), pp.278-279.

페리앙은 주거 인테리어와 주부의 과부하 된 노동에 대해 비판한다.[9]
페리앙의 해결책은 당시 르 코르뷔지에나 가사개혁운동에서 주장했던
능률적으로 디자인된 주거 공간이 아니라 공유 서비스 시설을 창조하는
것이었다. 그녀는 '공동체 중심의 즐거운 삶'이라고 부르는, 육아, 공원,
스포츠 시설, '우리의 생각들을 교환하고 모을 수 있는' 클럽의 필요성을
강조했다. 오늘날의 관점에서 보자면 이는 공동체의 문제나 공공디자인의
이슈가 되는 내용이기도 하다. 페리앙은 특히 주거 공간을 특정한 스타일로
통제하는 것을 거부했으며, 이러한 통제는 최소 비용으로 최대이익을
끌어내기 위한 것이라고 비판한다.

이처럼 페리앙의 디자인관이 변화한 것은 당시의 사회적, 정치적
상황과 무관하지 않다. 1930년대의 경제적, 정치적 위기는 산업화가
인간의 욕구를 채우기에 불충분하다는 것을 드러냈으며, 코뮤니스트
예술가 그룹인 AEAR Association des Écrivains et Artistes Révolutionnaires, 1932-39에
가담했던 페리앙은 노동자 대학에서 마르크시즘을 공부하는 등 사회주의
사상에 몰두했었다. 이러한 과정을 통해 페리앙은 '생활의 예술', 즉, 일상
삶의 측면에서 유기적인 인간을 위한 디자인에 대해 고민하게 된다.

이 시기 도시와 산업적 모더니즘의 이미지는 페리앙의 디자인에서
완화되기 시작하며, 페리앙은 나무나 널빤지 등 자연에서 얻을 수 있는
전통적인 재료와 수공예적 디자인 방식을 찾아나간다. 그녀에게 자연과
농부의 삶은 기계화와 물질주의에 대한 불가피한 대조점이 될 수밖에
없었으며, 이것은 산업에 대한 거부라기보다 그것의 한계에 대한 인식에서
비롯된 것이라 할 수 있다. 1936년 제작한 포토몽타주 '파리의 미저리la
misère de Paris'와 페르낭 레제와 함께 작업한 '농림부 파빌리온'1937 등은 당시

9 Charlotte Perriand, "The Homemaker and Her Domain", in Charlotte Perriand: *A Life of Creation* (N.Y.: Monacelli Press, Inc., 2003.), p.259.

페리앙의 디자인과 정치적 관점을 종합한 작업이다.

샤를로트 페리앙, '파리의 미저리', 살롱 아르
메나제르(Salon des Arts Ménagers), 파리, 1936.

일본에서 일본을 디자인하다

　　1940년 페리앙이 일본 통상부의 산업디자인 고문으로 초청된 것은
르 코르뷔지에의 작업실에서 함께 일했던 사카쿠라 준조坂倉準三의 추천에
의한 것이었다. 원래 일본 당국은 르 코르뷔지에를 염두에 두고 있었지만
가능성이 없으리라는 판단 하에 다른 대안을 생각했다고 한다. 당시
2차대전의 추축국이었던 일본은 어려운 경제 상황으로 인해 일본의 가구나
생활 필수품 등 수출 가능한 아이템을 개발하여 외화를 획득하고자 고심
중에 있었고, 그러한 방책으로 외국인 조언자를 초빙한 것이다.

　　1940년대 일본의 산업디자인은 대개 서구의 상품 카탈로그나 디자인
출판물에 있는 사진이나 삽화들을 모방한 것이었으며, 그런 탓에 원제품의
기능과 특성을 구조적으로 파악하는데 어려움이 있었다. 일례로 일본의
산업 디자이너들은 알바 알토가 1930년대에 제작한 캔틸레버형 의자들을
모방해 대나무를 가지고 의자를 제작하였는데, 그들은 알토가 사용한
재료인 합판과 대나무의 장력 차이를 계산하지 못하고 단순히 모양만
본뜸으로써 구조적 결함을 낳게 된다.

　　이러한 현실을 접한 페리앙은 일본의 디자이너들에게 맹목적인

모방보다는 지역적으로 만들어진 디자인의 가능성과 보편성을 강조한다. 또한 일본이 수출을 위해 디자인에 집중하는 것은 삶으로부터 분리된 제품을 만들어내며, 자신들의 필요에 집중하지 않고 상상으로 만들어낸 유럽인의 일상 경험에 기대어 유럽인들을 기쁘게 할 것만을 찾고 있다고 비판한다. 페리앙의 이러한 관점은 앞서 언급한 바와 같이, 1930년대 중후반에 형성되었던 생활 속에서의 디자인에 대한 관심에서 비롯된 것이라 할 수 있다. 따라서 페리앙은 산업적 재료에 편향되지 않고, 일본의 버내큘러 오브제들을 연구하고 개발할 수 있는지 그 가능성을 탐구했다. 그러나 재밌는 것은 당시 산업적 신소재의 개발에 열성적이었던 일본은 페리앙의 이러한 관심을 일본 디자인을 근대화시키지 못하는데 대한 '자신감 결여'라고 비난한다. 일본의 관료들 눈에는 페리앙의 행보가 마뜩찮아 보였던 것이다.

사실 페리앙이 일본에 도착하자마자 했던 일은 야나기 소리柳宗理와 함께 대나무나 밀짚 제품으로 유명한 지역들을 찾아다닌 것이다. 당시 수출진흥기관에서 산업 디자이너로 일했던 야나기 소리는 일본 민예운동의 주창자로 널리 알려진 야나기 무네요시의 아들로 페리앙의 활동을 돕고 있었다. 페리앙의 행보는 수출 담당 관료들보다는 오히려 민예론자들의 관심을 끌었고, 실제로 그녀는 "민예관을 방문한 가장 열성적인 사람 중 하나였다".[10] 페리앙은 야나기 무네요시의 도움으로 교토의 유명 도예가 가와이 간지로河井寬次郎나 민예 섬유 디자이너인 세리자와 게이스케芹沢銈介 같은 장인들과 친분을 쌓았고, 장인들이나 농민들과 함께 세미나를 열고 체험의 장을 마련하였다. 이렇게 해서 제작된 것이 밀짚-매트커버, 대나무와 나무로 만든 '긴 의자Chaise longue'를 비롯해

10 Yasushi Zenno, "Fortuitous Encounters: Charlotte Perriand in Japan, 1940-41", *Charlotte Perriand: An Art of Living* (N.Y: Harry N. Abrams, Inc., 2003.), p.106.

르 코르뷔지에와 함께 개발했던 제품들을 일본의 고유한 재료로
리디자인한 것들이다.

세초에서 만든 밀집 커버가 있는 '대나무 긴 의자', 1941.

　　페리앙은 이러한 작업 결과물들을 1941년 '선택, 전통, 창조'라는
전시에 소개한다. 이 전시는 무역진흥부가 지원하였으며 '마담 페리앙의
작품 전시회An Exhibition of Madame Perriand's Works: 황기 2601년[11] 주택 실내
설비의 제안-전시 상황에서 사용가능한 재료와 기술의 활용'이라는
제목으로 발표되었다. 전시의 부제에서 알 수 있듯이 페리앙이 보다
집중적으로 일본의 버내큘러 디자인에서 새로운 미적 감성을 찾으려 했던
것은 철강이나 기타 산업 재료들이 부족했던 전시 상황과 제조 시설을
사용하는 것이 어려웠던 시대적 요인과도 무관하지 않은 듯하다.
　　페리앙은 이 전시를 통해 일본인들이 바랐던 새로운 재료와 기술을
제안하기보다는 전통적 생산품 가운데 '선택'해서 유럽인들의
일상생활에서 즉시 사용가능한 제품들을 제안한다. 특히, 그녀가 제시한
수출용 차 세트는 많은 논란을 일으켰는데, 그것은 모리오카 지역의
옻그릇과 백자로 만들어진 서양 스타일의 컵 세트를 투박한 대나무 쟁반

11　서기 1941년

위에 올려놓은 것이었다. 사실 그것은 제작 했다기보다는 기존의 일상용품을 콜라주해 놓은 것에 불과했다. 그러고 보면 페리앙의 작업에 분노했던 일본인들의 심정도 이해가 안가는 바는 아니다. 일본의 장관급 월급의 2배를 받고 고용된 디자이너가 2년 여간 작업한 결과물이 그런 것이었으니. 일본이 기대했던 것은 어디에도 없었고 그들의 생활 속에서 항상 보아왔던 사물들이 그 자리에 있었으니 말이다. 심지어 페리앙은 일본의 전통적인 사물의 질서마저 깨뜨렸다. 황실에 납품하는 은사 옷감으로 의자의 커버를 만들고, 수출용으로 제시한 차 세트는 귀족이 쓰는 백자와 서민이 쓰는 대나무 쟁반을 계층의 구분 없이 혼합해 놓은 것이었다. 이처럼 전혀 다른 위계의 사물을 하나의 제품으로 조합한 것은 일본인들이 보기엔 무지의 결과였다.[12]

샤를로트 페리앙, '수출용 찻잔 세트', 1941.

그러나 이러한 비난은 어찌 보면 외국인 여성이었기에 더욱 거세었는지도 모를 일이다. 사실 일본의 전통에서도 대립적인 문화적 대상들을 병치시켜 사용했던 사례들이 없었던 것은 아니다. 16세기 후반 센노리큐千利休가 저급한 사물들을 '다도'라는 고급예술 안으로 전용했던 것이나 소작농 오두막의 형태를 천황의 별장으로 창안해 낸 가쓰라 별궁은

12 Yasushi Zenno, 앞의 글, pp.97-98.

그러한 사례 중 하나이다. 페리앙은 당시 오카쿠라 텐신岡倉天心의 〈차의 책The Book of Tea〉1906을 읽고 깊은 감명을 받았는데, 아마도 이것이 전시의 컨셉에 일정 부분 영향을 미치지 않았을까 생각된다.

페리앙의 디자인이 무지의 소산이든, 아니면 일부러 의도한 것이든 간에 그것은 어떤 질서에 혼란을 초래했으며 그로 인해 논쟁의 상황을 만들어냈다. 어찌 보면 페리앙의 디자인은 유럽 중심적인 관점을 일방적으로 부과하는 '처방전'으로 제시되기보다는 오히려 '해법-유형Solution-Type'으로 제공되었다고 볼 수 있을 것이다.[13]

계약 기간이 끝나고 페리앙은 일본을 떠나 인도네시아에서 몇 년간 체류한 뒤, 2차대전이 끝나고 프랑스로 돌아간다. 그 이후 페리앙은 일본에서의 경험과 인도네시아의 삶을 밑거름으로 하여 '주거의 예술l'art d'habiter', '생활의 예술l'art de vivre'이라는 디자인 철학으로 작업을 지속해 간다. "모던 운동을 추동한 것이 탐구의 정신이라는 점은 우리가 깨달아야 할 가장 중요한 것이며, 탐구의 정신은 분석의 과정이지 하나의 스타일이 아니다"[14]라는 페리앙의 진술은 그동안 절대적 스타일로 군림해왔던 모던 디자인에 대해 반성을 촉구하며, 탐구의 정신을 통해 다양하게 열려 있는 가능성들에 주목하게 한다.

여성, 여성 디자이너에 대해 사유하기

지금까지 간략하게나마 샤를로트 페리앙이라는 디자이너에 대해 살펴보았다. 나는 글을 쓰면서 크게는 여성, 작게는 여성 디자이너의 목소리를 들려주고 싶었다. 하지만 억압된 것의 목소리는 잘 들리지 않기에

13 Charlotte Benton, "From Tubular Steel to Bamboo: Charlotte Perriand, the Migrating Chaise-longue and Japan", *Journal of Design History*, vol. 11 no. 1 (1998.), pp.44-45.

14 http://design.designmuseum.org/design/charlotte-perriand.html (2016년 12월 24일 검색)

어쩌면 확성기를 들이대 필요 이상으로 의미부여를 했는지도 모르겠다. 그렇더라도 볼륨을 조절하는 것은 차후의 문제이다. 우선 들려야 조절할 것이 아닌가. 보이는 것을 보이지 않는 것으로 만들고, 들리는 것을 들리지 않는 것으로 만드는 것이 체제의 작동 방식이라면 우리는 다시금 그것들을 볼 수 있는 것으로, 들리는 것으로 만들어야 한다. 그것을 위한 실천 중 하나가 주목받지 못했던 것들을 역사의 장으로 불러들이는 것이 아닐까.

그동안 우리는 지배 이데올로기의 언어로 여성을 이해하고 설명해 왔다. 따라서 우리가 사용해 온 '여성'이라는 단어는 너무 많이 오염되어 있다. 그래서일까, 쥘리아 크리스테바는 "여성은 본질적으로 존재할 수 없다는 사실을 인식하는 것이 중요하며, 여성을 재현될 수 없는 존재"로 이해할 필요가 있다고 역설한다.[15] 그녀는 전형화 된 여성 이미지를 거부하며, 여성을 규정하는 것 자체가 불가능하다고 말하는 것이다. 우리에게 필요한 것은 남성의 대립물이나 '결여'를 의미하는 여성이 아니라 어떤 새로운 이해이다. 예컨대, 라캉은 여성을 초월적 일자를 욕망하지 않고 차이를 인정하는 비동일성의 논리로 보거나 여성의 위치를 '전체가 아님 Not-All'이라는 개념으로 설명한다. '전체가 아님'은 형식적 보편성과 예외적 일자를 인정하지 않는 것이다. 또한 주디스 버틀러는 '여성'이라는 정체성 범주를 해체하고, 나아가 이성애와 동성애의 구분조차도 권력 담론의 일부로 규정함으로써 성 정체성 자체를 문제 삼기도 했다.[16] 이처럼 존재론적 관점에서 여성을 사유한다는 것은 체제가 부과한 여성의 이미지에 틈을 낸다.

여성 디자이너에 대해서도 우리는 위와 같은 사유의 프레임을 적용해 볼 수 있을 것이다. 사실 여성 디자이너의 문제는 여성이라는 더 큰 구조로

15 쥘리아 크리스테바, 임옥희 외 옮김, 〈성과 텍스트의 정치학〉, 1994, 한신문화사, p.192.

16 연구모임 사회비판과 대안, 〈현대 페미니즘의 테제들〉, 2016, 사월의 책, p.213.

환원되는 것이며, 나아가 중심과 주변이라는 이원론적 프레임 안에 놓여
있기 때문이다. 그동안 남성의 조력자로서 혹은 어떤 '주어진 자리'에
머물러야 했던 여성 디자이너의 위치는 여성에 대한 전통적 규정에서
비롯된 것이며, 이러한 규정은 사회문화적 체제가 만들어낸 산물이라 할 수
있다.

　　린다 노클린이 주장했듯이 위대함은 개인의 능력 유무를 넘어서 사회
체제에 부합할 수 있는 정도에 달려 있다. 다시 말해 우리가 그동안 위대한
여성 디자이너를 갖지 못한 것은 여성 디자이너를 위대하게 만들어 줄
체제를 갖지 못한 것으로 의역할 수 있다는 말이다. 강조하건대, 이러한
논의는 비단 여성 디자이너에게만 해당되는 것은 아니다. 모든 이름 없는
것들은 그것들에 이름을 부여해줄 체제를 갖지 못했기 때문이라고 할 수
있다. 따라서 보여질 수 없는 것을 보게 만드는 것은 한 세계를 다른 세계
안에 기입하는 정치적 행위이며 논쟁적 공간을 구성하는 일이다.

　　어쩌면 이런 류의 논의들은 조금만 관심이 있는 사람이라면 수없이
접해왔을지도 모른다. 그럼에도 불구하고 이러한 논의들이 반복된다는
것은 같은 문제가 여전히 반복되고 있다는 반증이기도 하다. '남류
작가'라는 용어가 익숙하지 않듯이 '여류 작가'라는 단어가 생소해지고
'디자이너' 앞에 '여성'이라는 수식어가 굳이 필요 없는 상황이 된다면,
혹은 어떤 전문가가 여성이므로 더욱 높이 평가받거나 폄하되는 일이
사라진다면 비로소 우리의 삶이 달라졌음을 실감할 수 있지 않을까. 언젠가
도래할 그날을 위해 반성과 실천을 거듭해볼 일이다. ∎

*이 글의 일부는 졸고 '샤를로트 페리앙의 디자인에 나타난 버내큘러적 디자인 연구'(《현대 미술사 연구》, Vol.
33. No. 6. 2013.)의 내용을 수정·보완한 것이다.

아름다움에 대한 집착: 남성 건축가와 여성들

김상규
서울과학기술대 디자인학과 교수

에블린 네스빗

도로시 허먼이 쓴 헬런 켈러의 평전에는 스탠포드 화이트Stanford White, 1853-1906라는 미국의 건축가가 등장한다. 1906년 어느 날 한창 명성을 날리고 있던 그 건축가가 메디슨 스퀘어 가든의 옥상 레스토랑에서 해리 소Harry Kendall Thaw라는 남성이 쏜 총에 맞아 즉사했다는 내용이다. 헬런 켈러가 관계를 다져 놓은 부유층 사람들 중의 한 사람인 윌리엄 소 부인의 아들이 바로 해리 소였다. 윌리엄 소는 위중한 상태인 애니 설리번(헬런의 헌신적인 가정교사)을 돕는 중에 아들의 구명을 위해 동분서주했던 상황이 묘사되어 있다. 헬런 켈러의 삶을 다루는 책에서 굳이 이런 내용을 자세히 다룰 필요가 있을까 의아한데, 어쩌면 그 사건이 세인의 이목을 집중시킬 만큼 충격적이었기 때문일 것 같다.

하여간 해리 소가 건축가를 살해한 것은 자신의 아내인 에블린 네스빗Evelyn Nesbit이 스탠포드의 아파트에서 성적 모욕을 받았다는 이야기를 들었기 때문이다. 네스빗의 증언에 따르면, 스탠포드가 네스빗을 빨간 벨벳 그네에 벌거벗은 채로 앉히곤 했다고 한다. 당시 스탠포드는 마흔 일곱, 네스빗은 열여섯 살이었다. 총격이 있을 당시 옥상 레스토랑에서는 마침 '나는 백만 명의 여자를 사랑할 수 있어'라는 노래가 불리고 있었다.

당시 언론에서 건축가에 대한 추문을 들추면서 이 사건을 치정살인으로 몰고 가자 스탠포드의 지인이 반론을 펴기도 했다. 한 잡지에 기고한 글의 말미에 "그는 하나님이 우리에게 선사한 모든 아름다운 것을 찬미하듯이 아름다운 여성을 찬미한 것"이라고 고인을 변호했다.

백 년도 더 지난 사건과 그에 대한 궤변인데도 어쩐지 먼 얘기처럼 느껴지지 않는다. 물론 과거에도 스탠포드와 같이 여성 편력이 있었던 건축가는 흔치 않았을 것이고 오늘날에야 더더욱 있을 수 없는 일이라고 믿고 싶다. 하지만 건축 평론가 로완 무어Rowan Moore가 쓴 다음의 문장을

읽으면 내 생각이 다소 낙관적인 것 같다.

> "내가 만나본 유명 건축가들 대다수는, 적어도 그들 중 남자들은,
> 정복자적인 성적 성향을 갖고 있다. 그 중 한 건축가의 부인에
> 따르면, 남편 자신은 '플러그'이고, '세상은 소켓들로 가득하다'고
> 말했다고 한다."

조세핀 베이커

로완 무어는 저서에서 위의 주장에 이어 스탠포드와 네스빗 사건을
다루었고 곧장 아돌프 로스Adolf Loos, 1870-1933와 르 코르뷔지에Le Corbusier, 1887-
1965의 에피소드도 꺼내었다. 두 사람은 근대 건축가로서 장식을 배제한
공통점이 있다. 그리고 조세핀 베이커Josephine Baker라는 미국 출신의
연기자이자 가수를 흠모했다는 공통점도 있다.

'장식과 범죄'라는 글을 쓴 것으로 널리 알려진 아돌프 로스가
관능적인 연예인에게 호감을 느꼈다는 것은 의외다. 건축가가 연예인을
흠모하는 것이 그리 이상할 일은 아니지만 로스의 경우는 몹시
노골적이었다고 한다.

우선, 그는 조세핀 베이커 주택파리, 1928을 설계했다. 그녀가 의뢰한
바는 없다고 알려져 있다. 물론 자신이 좋아하는 사람을 위해 집을 설계할
수 있다. 그런데 그 집이 보통 집이 아니었다. 건축 이론가 베아트리츠
콜로미나Beatriz Colomina에 따르면, 그 집은 수영장이 중심을 이루어
가정생활이 배제된 주택이었다. 구체적으로 보면 천창을 통한 채광으로
인해 수영장 내부에서는 창문들이 반사면으로 보이는데, 이 때문에
수영하는 사람은 통로에 서 있는 방문객을 보지 못하게 되어 있다.
그러니까 거주자이자 '수영하는 사람'인 조세핀 베이커는 시선의 대상이며
방문객은 보는 주체다. 일종의 핍 쇼를 위한 공간이자 관음증이 드러난

설계였던 것이다. 이를 단적으로 설명하는 문장을 인용하면 다음과 같다.

"조세핀 베이커 주택은 신체의 지위상 변화를 재현한다. 이러한
변화는 젠더보다는 인종과 계층의 결정을 포함한다. 집 안의
박스석은 거주자가 빛을 등지도록 한다. 그녀는 신비롭고 매력적인
실루엣으로 비춰지지만, 역광은 또한 물리적 볼륨으로서, 고유의
실내를 가진 집 안에서의 신체적 현존으로서 그녀에게 주의를 끌게
한다. 그녀는 실내를 통제하지만 여전히 그 안에 구속되어 있다.
베이커 주택에서 신체는 스펙터클로, 에로틱한 응시의 대상으로,
시선의 에로틱한 시스템으로 생산된다."

로스는 이외에 뮐러 주택Müller House, 프라하, 1930의 숙녀를 위한 공간과
같이 묘한 설계를 간간이 보여주었다. 그래서 로완 무어는 "그는 '장식과
범죄'에서 단순함을 주장했지, 금욕을 요구한 것은 아니었던
모양이다."라고 평했다. 아무튼 조세핀 베이커 주택은 실현되지 않았다.

아돌프 로스가 설계한 조세핀 베이커 주택의 모형

한편, 조세핀 베이커는 브라질 리우에서 공연을 마치고 프랑스로
돌아오는 배에서 우연히 르 코르뷔지에를 만났다. 유명 건축가와 유명
연예인이었으니 서로를 금세 알아보았을 것이다. 그녀는 파리 근교에 작은

집과 작은 나무, 작은 길로 이뤄진, 사람들이 행복하게 지낼 작은 마을을 짓고 싶다고 말했다. 이 프로젝트에 푹 빠진 조세핀은 건축가에게 매력을 느꼈다고 회고했다. 그녀는 르 코르뷔지에의 선실을 방문했고 이유는 알 수 없으나 르 코르뷔지에가 그녀의 누드를 그렸으며 그동안 조세핀은 그에게 노래를 불러주었다고 한다.

로스의 설계와 마찬가지로 조세핀이 꿈꾸었던 프로젝트도 실현되지 않았다. 아마도 조세핀이 꿈꾸었던 마을은 애초에 르 코르뷔지에의 이상과 거리가 먼 탓일 것이다.

〈오늘날의 건축〉에 등장한 여성

영화감독 피에르 슈날 Pierre Chenal 이 르 코르뷔지에와 함께 만든 〈오늘날의 건축 L'Architecture d'aujourd'hui〉1929 이라는 영화가 있다. 이 영화는 주인공 르 코르뷔지에가 자동차를 몰고 건물 앞에 도착하여 자신이 설계한 건물로 들어서는 장면에서 시작한다. 정장 차림에 나비넥타이를 하고 줄곧 담배를 피우는 모습으로 영화의 중간 중간에 등장한다. 몇 가지 건축을 보여주는 것에 비중을 두어 인물은 별로 보이지 않는다. 그런데 빌라 사부아예 Villa Savoye 를 보여주는 부분에서 한 여성이 등장한다. 이 여성은 경사면의 난간에 손을 얹고서 걸어 올라간다. 집 내부에서 옥상으로 이동하는 내내 거의 뒷모습을 보이고 있고 잠깐 앞모습이 나올 때도 결코 카메라를 응시하지 않는다. 여성은 카메라의 동선을 암시하는 움직이는 피사체처럼 보인다. 베아트리츠 콜로미나는 이러한 시점에 대해 "말 그대로 누군가를 쫓고 있으며, 그 시점은 관음자의 것이다."라고 평했다.

영화 뿐 아니라 사진에서도 여성의 위치는 비슷하다. 르 코르뷔지에의 건축 사진에서 사람이 등장하는 경우가 드문데 그나마 등장인의이 성에 따라 차별을 두었다. 남성은 정면을 향하여 얼굴을 보이고 있지만 여성은 카메라를 등지고 있다. 전집 Oeuvre complète 에 실린 클라르테

공동주택Immeuble Clarté의 사진이 이를 잘 보여준다. 말하자면 건축에서, 적어도 르 코르뷔지에의 건축에서 "여성은 남성을 바라보고 남성은 '세계'를 바라본다."

심지어 동료 디자이너였던 샤를로트 페리앙Charlotte Perriand, 1903-1999조차 라운지 체어 LC4에 누운 사진에서는 얼굴을 카메라 반대쪽으로 돌리고 있다. 페리앙 자신이 디자인한 가구를 찍는 사진임에도 그녀는 벽면을 보고 있는 것이다.

영화 〈오늘날의 건축〉 중 한 장면

클라르테 공동주택의 테라스 연출 사진

에일린 그레이

르 코르뷔지에의 동료 이야기라면 에일린 그레이Eileen Gray, 1878-1976를 빼놓을 수 없다. 그레이는 디자이너이자 건축가로서 주목할 만한 인물이고 르 코르뷔지에와 연결된 이야기만 하더라도 적지 않지만, 이 글에서는 그레이가 설계한 첫 번째 주택 E.1027에서 일어난 사건만 다루려고 한다. 이 앞에서 다룬 몇 몇 이야기는 이 사건을 설명하기 위한 서론이라고 할 수 있다.

그레이는 건축가이자 잡지 편집자인 장 바도비치Jean Badovici와 함께 1926년부터 프랑스 로크브륀 카프 마르탱Roquebrune-Cap-Martin 해변의 절벽 위에 꿈의 집을 짓기 시작했다. 이미 알려진 대로, E.1027은 그레이와 바도비치의 관계를 보여주는 일종의 코드다. E는 에일린의 첫 글자에서

따왔고 숫자는 알파벳의 순서를 뜻한다. 즉, 10은 장의 첫 글자 'J'이고 2는 바도비치의 'B', 7은 그레이의 'G'를 가리킨다. 이렇게 두 사람의 애정이 담긴 E.1027은 다양한 장르를 뛰어넘는 그레이의 역량이 집결된 결과물이다. 이 주택에 필요한 러그, 의자, 테이블, 수납장은 모두 그레이가 디자인했다.

바도비치의 초대로 E.1027을 방문한 르 코르뷔지에는 "건축적 감각으로 가득한 집 A House Full of Architectural Sense"이라고 놀라움을 표했다. 그러나 한편으로는 여성이 그런 특별한 작업을 할 수 있다는 것에 몹시 분개했다.

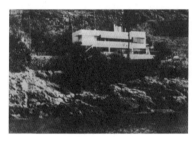
E.1027의 초기 모습

E.1027의 실내

몇 년 뒤, 그레이가 바도비치와 갈등을 빚고 E.1027을 떠나자 르 코르뷔지에는 바도비치에게 벽화를 그리겠다고 강력하게 요구했다. 당시에 르 코르뷔지에는 페르낭 레제 Joséph Fernand Henri Léger, 1881-1955가 벽화를 그리는 것에 영향을 받아 벽화에 매료되어 있었고 바도비치의 집에 벽화를 그린 적이 있던 터였다. 그는 1938년에 결국 순백의 E.1027을 온갖 색으로 뒤덮는 벽화를 그리고 말았다. 르 코르뷔지에는 물론 바도비치조차 그레이에게 미리 허락을 받지 않았다.

노골적인 성적 이미지를 포함한 그림이 실내는 물론 난간과 외벽까지 뒤덮은 것을 뒤늦게 발견한 그레이는 격분했고 슬픔에 잠겼다. 그녀에게 그

행위는 명백한 반달리즘이었다. 그레이는 이즈음에 파킨슨병을 앓기 시작했고 사람들과 접촉을 극도로 꺼린 채 조용히 여생을 보냈다.

이 사건은 베아트리츠 콜로미나가 2004년 서울시립대에서 한 강연에서도 언급되었다고 한다. 기사에 따르면, 콜로미나는 "르 코르뷔지에가 자신의 벽화작업을 사진으로 남기면서 어떻게 에일린 그레이를 '지우고' 다른 의미들을 '덧칠'하면서 그 건축물을 자기의 것으로 전유했는지 그 과정을 자세히 설명한 것"이라고 보았다. 나아가 근대 건축에서 여성 건축가를 어떻게 배제했는지 설명하는 사건이기도 하다.

이와 관련된 두 편의 영화도 제작되었다. 마르코 오르시니 Marco Orsini 감독이 제작한 〈Gray Matters〉는 E.1027을 포함하여 그레이의 작품 세계를 다룬 다큐멘터리로 2014년 10월 15일 뉴욕 건축·디자인 영화제 전야제에서 개막했다. 그 이듬해에 서울의 건축영화제에서 〈에일린 그레이 : E-1027의 비밀〉이라는 제목으로 상영된 바 있다.

또 다른 영화인 〈The Price of Desire〉2015는 아일랜드 작가이자 영화감독인 매리 맥구키안 Mary McGuckian이 제작한 극영화다. 전기영화 biopic라기보다는 그레이와 바도비치, 르 코르뷔지에를 둘러싼 긴장, 그리고 또 다른 연인인 마리사 다미아 Marisa Damia를 등장시켜 건축가로서 뿐 아니라 양성애자로서 그레이가 살아온 삶도 담는다.

E.1027의 실내에 벽화를
그리고 있는 르 코르뷔지에

영화 〈Gray Matters〉
포스터

영화 〈The Prince of Desire〉 포스터

아름다움을 보는 다른 방식

벽화 사건이 있고 나서 르 코르뷔지에는 E.1027을 구입하려고 무던히 애썼으나 실패했다. 대신에 근처에 소박한 통나무 집을 지었다. 그의 아내 이본느를 위해 지었다느니 그의 건축 철학이 집약되었다느니 하는 바로 그 집이다. 한동안 E.1027과 이 작은 집이 모두 르 코르뷔지에의 작품으로 소개되었다.

결과적으로 르 코르뷔지에는 자신이 아름답다고 여긴 것을 다 소유한 셈이다. 그런데 1965년 8월에 카프 마르탱 해변, 그것도 E.1027의 바로 아래에서 익사한 채 발견되었다. 수영하던 중에 심장마비로 사망했다고 알려졌으나 자살이라고 추측되기도 한다. 그레이는 그보다 11년 뒤인 1976년 10월에 파리 자택에서 편히 눈을 감았다.

애초에 이 글은 20세기 디자인사에서 거장의 동료 또는 아내로 알려진 여성 디자이너들, 특히 가구 디자이너들의 활동을 추적하는 것에서 출발했다. 그레이를 포함하여 릴리 라이히 Lilly Reich, 1885-1947, 레이 임스 Ray Eames, 1912-88, 샤를로트 페리앙이 대표적인 인물이다. 이들 이름은 언제나 미스 반 데어 로에, 찰스 임스, 르 코르뷔지에 뒤에 코머(,) 또는 앤드(&)로 딸려 나온다.

근래에 이들에 대한 전시와 출판이 늘고 있는 것이 사실이다. 예컨대, 지난 10월에 바우하우스 아카이브에서 루치아 모홀리 Lucia Moholy, 1894-1989의 사진전을 열었는데 이는 그동안 모호이너지 Moholy-Nagy의 첫 번째 아내로만 언급되던 것에서 루치아 이름으로 전시가 마련된 변화를 보여준다. 앞으로도 이와 같은 변화가 이어지리라 생각한다. 이들의 작업을 자세히 살펴보면 미학적으로 뛰어나거나 혁신적인 결과물이 많다고 할 수는 없다. 거장의 파트너였기 때문에 상대적으로 빛을 보지 못했던 점을 감안하여 후한 평가를 내린다고 느낄 수도 있다. 하지만 앞에서 열거한 단적인 사례들만 보더라도 지금으로서는 상상하기 어려운 편견과 제약 속에서

탄생한 가치 있는 작업으로 보는 것이 마땅하다.

그리고 정말로 눈여겨볼 것은 어떻게 이런 일들이 가능했나 하는 점이다. 앞에서 열거한 사례들은 특정한 지위에 있는 이들이 별다른 거리낌 없이 행동한 결과다. 말하자면 그 사람의 지위가 빚어내고 그 분야에서 암묵적으로 허용되었다는 것이다. 그저 유명한 건축가의 기행이나 스캔들 같은 사소한 문제로 일축했을 것이다. 비단 이것은 서구의 건축 분야에서만 일어난 것은 아니고 과거의 폐습도 아닐 것이다. 지금도 내 주변의 어떤 이들이 그레이와 같이 격분하고 슬픔에 잠겨 있을 것이다.

E.1027 사건으로 대표되는 건축가들의 그릇된 행동은 기행奇行이 아니라 범죄였다. 마치 그레이의 굴곡진 삶처럼 그 집도 상처받고 폐허가 되고 말았는데, 근래에 그레이에 대한 재평가가 이뤄지자 E.1027의 복원이 시도되고 있다.

앞에서 나열한 스탠포드 화이트, 아돌프 로스, 르 코르뷔지에의 행위는 아름다운 것에 대해 고약한 방식으로 반응한 특정 사례들이다. 그래서 그들이 만들어낸 아름답고 훌륭한 결과물을 퇴색시킬 염려도 있을 수 있다. 특히 르 코르뷔지에를 높이 평가하는 이들에게는 생소하고 불편한 이야기가 될 것이다. 하지만 그는 생전에 이미 많은 것을 누렸고 지금도 또 앞으로도 거장으로 추앙받을 인물이다.(그레이는 사후 20여년이 지나서야 하나씩 그의 디자인이 재평가 되고 있지 않은가.) 그러니 더 이상 거장의 실행을 아름답고 훌륭한 이야기로만 볼 필요는 없을 것 같다. 말하자면, 르 코르뷔지에가 여생을 보낸 작은 집의 미화에 가려진 E.1027을 복원하는 것이 더욱 절실하다. ▣

한국 디자인사의 한 장면 ③ _ 김종균
디자이너, 주체, 책임윤리_최 범

군인과 디자인

김종균
한국 디자인사 연구자

1970년 2월 7일 한국수출디자인센터를 방문한 박정희 대통령

"수출입국의 역군이 되자, 도구에 피와 사랑을 통하게 하자."

이 구호, 참으로 낯설다. '수출입국의 역군'이라고 하니 얼핏 수출품
생산 공장이 떠오른다. '피와 사랑이 통하는 도구'는 왠지 으스스하다. 이
말은 1976년 한국디자인·포장센터(현 한국디자인진흥원) 이사장에 취임한
김희덕 원장이 내걸었던 슬로건이다. 군인답다고 해야 할까? 결기 찬
다짐은 박력 있지만, 디자인을 피와 사랑이 흐르는 도구라고 표현한 건
4차원이다. 김희덕 원장은 경남 창녕 출신으로 육사 2기, 즉 박정희
대통령과 동기생이었던 정통 정치군인이었다. 뜬금없지만, 김영삼 정부
이전까지 한국디자인·포장센터의 이사장은 군인이 도맡았다. 군인과
디자인, 뭔가 어울리지 않는 조합이지만, 한국 디자인 역사를 이해하는데
정말 중요한 포인트다.

1970년 설립 이후, 한국디자인·포장센터의 역대 이사장을 살펴보면 면면히 화려하다. 초대 원장은 당시 상공부장관인 이낙선이었다. 이낙선은 5.16 쿠데타에 참여하여, 국가재건최고회의 의장 비서관, 청와대 민정비서관 등을 지낸 전형적인 정치군인이다. 장관이 직접 산하기관의 책임을 맡은 것은 반가운 일이나, 일을 제대로 했을 것 같지는 않다.

2대 원장으로 취임한 사람은 박정희의 동서, 즉 육영수의 여동생 육예수의 남편인 조태호였다. 해방 후 고려대 총무과장으로 재직하다, 박정희가 대통령으로 당선되고 나서 5.16 장학회 이사, MBC 이사를 잠시 거쳤지만, 별달리 하는 일 없이 지내다 1972년 디자인·포장센터 원장에 전격적으로 취임했다. 이는 "처형 육영수가 당시 상공부 장관이었던 이낙선에 부탁하여 주선"한 결과라고 한다. 하지만 조태호 원장은 10개월을 채우지 못하고 퇴임하였다. 10개월이면 업무적응도 안 됐을 시간이다.

제3대 원장으로 취임한 사람은 장성환1920-2015이다. 일본 기후岐阜 비행학교와 하마마쓰浜松 비행학교를 졸업하고, 일본항공학교 교관으로 지내다, 육군참모학교, 공군사관학교를 나와 제1훈련비행단장, 공군대학교장, 제7대 공군참모총장을 지낸 전형적인 군인이었다. 이후 주태국 대사, 대한항공 사장, 교통부 장관을 거치고, 1973년 한국디자인·포장센터 이사장으로 취임했다. 제4대 원장은 김희덕1922-으로 앞선 슬로건의 주인공이다. 일본 도쿄풍도상업학교, 만주 신경대학교 행정학과를 마치고, 다시 육군사관학교 2기, 군수학교 교장, 제39사단장, 군단장, 육군사관학교 교장, 대통령특명 군검열단장 등을 두루 거치고, 육군 중장으로 예편한 뒤, 1976년부터 1984년까지 무려 9년간 한국디자인·포장센터 이사장을 지냈다.

제5대 이광노 원장은 전 수도군단장 출신으로 1979년 12.12사태의 공신이었다. 1984년 2월부터 1988년 6월까지 한국디자인·포장센터

원장으로 재직하다, 13대 민정당 전국구 국회의원이 되었다. 제6대 원장 조진희[1930-]는 육군본부, 국군보안사령부, 육군 제3군사령부 등에서 고위급 장성으로 지내다, 1988년부터 93년까지 한국디자인·포장센터 이사장을 지냈다.

이쯤 되면 한국디자인·포장센터 원장 자리는 장관급이다. 센터의 규모에 비해서 매우 높은 자리였던 셈이다. 그런데, 아무리 군사정부 시절이라고 하더라도 상공부는 최소한의 전문성도 담보되지 않는 퇴역장성을 디자인·포장센터의 원장으로 발탁하는 것에 거부감이 없었을까? 이 의문은 당시 디자인·포장센터의 사업 내용을 조금만 들여다보면 금방 이해된다. 그것은 디자인·포장센터가 포장재 생산공장일 뿐, 디자인 진흥을 거의 하지 않았기 때문에 가능한 일이다. 물론 상공미전(현 한국산업디자인전람회)이나 포장대전 같은 국가 차원의 디자인 공모전은 진행했으나, 센터 설립 이전에도 상공미전은 상공회의소에 의해 별 무리 없이 잘 진행되었다. 디자인·포장센터는 정부 지원금이 거의 없는 상황에서 국가적인 디자인 진흥계획을 세울 리 만무하였고, 단지 독점적인 포장재 생산으로 운영이 안정되어 있던 공기업 중 하나였다. 고급 포장재 독점 생산 공장의 대표가 군인인 것이 무슨 대수인가?

그러면 고위 장성들은 왜 디자인·포장센터로 갔을까? 여러 가지 이유가 있겠지만, 디자인·포장센터가 할 일이 없고, 위치가 너무 좋았기 때문일 것이다. 서울 사대문 안에서도 창덕궁, 마로니에 공원, 서울대병원이 가까워 산책하기 좋은 위치, 게다 수입이 안정된 공기업이니, 말년의 관료들이 한적하게 보내기엔 더없이 좋다. 고위관료들이 오다가다 들러 차를 마시고, 바둑 두며 쉬어가기도 하고, 청와대와 가까워서 행사가 있을 때마다 대통령이 손수 들러 테이프 커팅을 했으니, VIP를 알현하기에도 좋은 자리다.

역대 원장들의 이력을 뒤져보면 디자인·포장센터 이사장 경력은

누락된 채, 그저 높은 고위장성으로 기록되어 있다. 수고한 정권 공신이 말년에 쉬었다 가는 자리, 정치적 재기를 노려보는 꽃보직이 한국디자인진흥원의 전신, 한국디자인·포장센터의 원장직이었다. 늘 강력한 수장이 낙하산으로 취임하니, 직원들도 덩달아 권력기관처럼 군림했다. 디자인에 '진흥'이라는 단어를 쓴 것부터가 권위적이고 계몽적이다. 유신시절, 강력한 정부 주도와 상공부의 지원으로 한국의 산업디자인이 비약적으로 발전했다는 것은 사실 정치 선전에 가깝다. 차라리 센터의 이름을 '한국포장디자인센터'라고 칭했더라면 나았을 것이다. 그렇다면, 도구에 피와 사랑이 좀 흐르더라도, 포장지에 생명을 불어넣자는 말을 군인 식으로 좀 거칠게 한 따름이지 너무 어색한 것은 아니니 말이다. ∎

디자이너, 협력, 책임윤리

최 범
디자인 평론가
파주타이포그라피학교 디자인인문연구소 소장

반헌법적 행위와 반디자인적인 행위

김종덕 전 문화체육관광부(이하 문화부) 장관이 구속되었다.
문화예술인 블랙리스트를 작성, 관리하는데 연루되었다는 혐의이다.[1]
대한민국 헌법은 "모든 국민은 학문과 예술의 자유를 가진다"제22조라고
규정하고 있다. 그러므로 블랙리스트를 작성해서 관련 인사들에게
불이익을 주는 행위는 명백한 헌법 위반이라고 할 수 있다. 누구보다도
앞장서서 헌법을 수호해야 할 중앙 부처의 장관이 학문과 예술의 자유를
정면으로 거스르는 반헌법적 행위를 한 것은 심각한 문제가 아닐 수 없다.
헌법을 노골적으로 위배한 그는 당연히 사법적 책임을 져야 하겠지만, 그의
책임은 그것만이 아니다. 그와는 별도로 디자인 전문가로서 김 전 장관이
져야 할 책임이 있다. 이는 정치적, 사법적 책임 이전의 문제이자, 그
이후의 문제이기도 하다.

김 전 장관은 반헌법적 행위만이 아니라 반디자인적인 행위도 했다고
보아야 한다. 알다시피 김 전 장관은 디자인 전문가이다.[2] 그런 그가
반디자인적인 행위를 했다면 그것은 전문가로서의 책임윤리를 위반한
것이다. 일개 디자인 전문가로서도 문제이지만, 디자인 전문가 출신의
정치인으로서는 더욱 그렇다. 그러므로 그의 반헌법적 행위는 법률적
책임을 져야 하며, 반디자인적인 행위는 윤리적 책임을 져야 한다.
반디자인적인 행위란 무엇인가. 그것은 그가 장관으로 재직하면서 관장한
디자인 관련 사업에서의 무책임성이다. 김 전 장관이 책임져야 할 대표적인
디자인 관련 사업은 '새 국가 브랜드'와 '정부 상징 디자인'이다.

1 김 전 장관은 이외에도 재임 중 부당한 인사 개입 등을 저지른 것으로 알려져 있다. '박근혜-
최순실' 게이트와 관련하여 전국민적 관심이 뜨거운 사안들이 연일 터져 나오고 있는 만큼
귀추를 더 주목해볼 필요가 있다.

2 정확하게 말하면 김종덕 전 장관은 디자이너가 아니다. 그는 CF 감독 출신의 영상 전문가이다.
하지만 디자인 대학 교수이자 각종 디자인 관련 활동으로 볼 때 그를 디자인 전문가 또는 넓은
의미에서 디자인계 인사라고 할 수 있다.

문화부는 2016년 7월 'Creative Korea'를 새로운 국가 브랜드로 발표하였다. 문화부는 "우리나라 국민의 DNA에 내재된 '창의'의 가치를 재발견해 국민의 자긍심을 고취하고, 세계 속에 대한민국의 브랜드 이미지를 높이고자 하는 데 의의가 있다"[3]고 설명했다. 하지만 이 새 국가 브랜드는 발표되자마자 역시 디자이너 출신인 국회의원 손혜원씨에 의해 표절이라고 지적을 받으면서 격렬한 논란에 휩싸였다. 손혜원 의원은 'Creative Korea'가 프랑스의 국가 산업 캠페인 로고인 'Créative France'와 유사하다고 주장했다. 전체적으로 프랑스의 'Créative France'와 컨셉이나 디자인이 비슷하면서도 크리에이티브의 질은 더 낮다는 비판이 디자인계 내부에서도 나왔다.[4] 최근에는 여기에도 최순실이 개입한 정황이 드러나는 가운데 황급해진 문화부는 이것을 해외에서만 사용하기로 했다고 발표했다.[5]

정부 상징 디자인은 이보다 앞선 2016년 3월에 발표되었다. 태극 문양을 응용한 디자인인데, 이것도 말이 많았다. 태극 문양의 식상함도 그러려니와 수많은 정부 부처와 기관의 상징을 하나로 통일한 것이 너무 지나치다는 반응이었다. 새 상징 디자인은 중앙정부기관 51곳을 비롯해 750개의 정부 산하기관에 적용되었다. 다 합치면 무려 800군데가 넘는다. 행정 기관만이 아니라 박물관, 도서관 같은 문화, 예술, 학술 기관까지 포함시킨 것이 과연 적절한가 하는 문제 제기도 있었다. 물론 제각각이었던 정부 상징을 통일한 것에는 분명 긍정적인 면이 있다. 하지만 그것이 지나쳐 대상 기관의 성격을 가리지 않고 무차별적으로 적용한 일은

3 http://www.yonhapnews.co.kr/bulletin/2016/07/03/0200000000AKR20160703065 851005.HTML?input=1179m

4 https://brunch.co.kr/@nitro2red/69

5 국가 브랜드라는 것은 본래 대외용일 텐데, 이처럼 문제가 많은 디자인을 해외에서만 사용하겠다는 것은 또 어떻게 이해해야 될지 모를 일이다.

창조적인 것과 거리가 멀다는 지적이 나왔다. 그리고 여기에도 어김없이 박근혜-최순실 게이트의 관련 인물인 차은택의 손길이 미쳤다는 보도가 나오면서 다시 논란이 되고 있다.

　새 국가 브랜드와 정부 상징 디자인에 대한 호불호와 평가는 물론 엇갈릴 수 있다. 앞서 이야기했듯이 이것이 무슨 법률적 판단의 문제인 것은 아니다. 하지만 그동안 이 프로젝트들에 대한 시민과 전문가들의 반응이 결코 긍정적이지 않았다는 사실을 간과할 수는 없다. 여기에는 결과만이 아니라 추진 과정에서의 부조리함도 빠트릴 수 없다.[6] 결국 이러한 것들이 말해주는 것은 무엇일까. 그것은 디자이너 출신인 김 전 장관이 반디자인적인 행위를 했다는 사실이다. 물론 예의 프로젝트들에는 각기 다른 여러 전문가들이 관련 되었을 것이다. 그러나 이 프로젝트들을 추진한 부처의 장관으로서 김 전 장관은 최종적인 책임을 져야 한다.[7] 디자인 전문가로서는 더욱 말할 것도 없고.

　김 전 장관은 왜 디자인 전문가로서 기본적인 양식을 배신하고 그런 행위를 한 것일까. 결국 그는 정치인으로서의 권력욕 때문에 디자이너로서의 양식을 배신한 것인가. 그렇게 밖에 볼 수 없을 것 같다. 그가 문화부 장관이 되었을 때 엇갈린 시선들이 있었다. 디자이너 출신이 무슨 문화부 장관이냐는 것부터, 그래도 디자이너가 문화부 장관이 되었으니까 뭔가 디자인계에 도움이 되지 않을까 하는 기대를 한 사람도 있었을 것이다. 그러나 문화부 장관이라면 대한민국의 문화 정책 전반을 관장해야지, 디자인에만 관심을 가져서는 안 된다. 그러므로 디자인

6　최순실 등이 개입했다는 의혹도 의혹이려니와, 국가 브랜드 디자인에 35억, 정부 상징 디자인에 75억의 예산을 사용했으면서도 정작 디자인 개발비는 형편없는 수준이었다는 사실에 대해 많은 디자이너들은 분개했다.

7　뿐만 아니라 김 전 장관은 디자인 관련 사업에 커다란 관심을 보이며 직접 개입하기도 했다고 한다. 일례로 그는 한일 국교정상화 50주년 기념으로 2015년 국립현대미술관 서울관에서 열린 그래픽 디자인 교류전 '호, 향'의 기획과 출품 작가 선정에 일일이 관여한 것으로 알려져 있다.

일각에서의 그런 기대는 당연히 편협한 것이다. 하지만 디자인계에서 내심 그런 기대를 할 수도 있음을 이해할 수 없는 것은 아니다. 그런데 결과는 오히려 정반대로 나타났다. 김 전 장관의 행위는 디자인계에 대한 배신이라고 밖에 말할 수 없다. 시민들은 김 전 장관이 저지른 반헌법적 행위에 분노를 느낀다. 디자이너들은 그가 재임 중에 추진한 일련의 디자인 프로젝트들이 일관되게 반디자인적이었다는 사실에 자괴감을 느낄 수밖에 없다.

'디자이너의 권력화'와 '권력의 디자인화'

"누군가가 규정해놓은 디자인의 범주 안에 머무는 것이 아니라 과감히 틀을 깨고 적극적으로 다른 영역을 끌어들여 자기화 했으면 한다."[8]

한 디자인 잡지에 실린 김 전 장관의 디자이너들에게 전하는 말이라고 한다. 김 전 장관은 '누군가가 규정해놓은 디자인의 범주'를 넘어설 것과 '과감히 틀을 깨고 적극적으로 다른 영역을 끌어 들여 자기화'할 것을 피력하고 있다. 그는 '규정된 디자인 범주'와 '다른 영역의 자기화'를 구분, 대립시킨다. 그러면 '규정된 디자인 범주'와 '다른 영역의 자기화'라는 것은 과연 무슨 의미일까. 물론 이 말을 너무 진지하게 받아들이지 말고, 그냥 디자인계가 업역業域을 확장하여 잘 되었으면 좋겠다는 덕담으로 생각하는 것이 좋을지도 모르겠다. 하지만 그렇게만 넘겨버리기에는, 그를 비롯하여 몇몇 디자이너들이 보여준 태도가 결코 흔쾌해 보이지 않는다.

8 〈디자인〉, 2016년 10월호. 115쪽

과연 누군가가 규정해놓은 디자인의 범주란 무엇일까. 그리고 적극적으로 끌어들여 자기화해야 하는 다른 영역이란 무엇일까. 김 전 장관의 말은 이러한 점을 되씹어 보게 만든다. 사실 그야말로 디자인이라는 규정된 영역을 넘어 정치가가 된 사람인데, 그런 그가 다른 영역을 끌어들여 자기화한 것이 있다면 그것은 과연 무엇일까. 이런 그의 말을, 디자이너를 넘어서 정치가가 된, 디자이너 출신의 정치가로서 그가 보여준 행동을 통해 짚어보면 어떨까. 그런 가운데 진정 그가 디자인을 넘어서 한 행동은 무엇이고, 디자인에 다른 영역을 끌어들인 것의 결과가 어땠는지에 대해 우리는 물어보아야 하지 않을까.

이제야 알려진 것이지만, 김 전 장관이 문화부 장관이 된 것 자체가 대단히 정치적인 것이었다. 그는 '박근혜-최순실' 게이트의 주요 협력자인 차은택의 은사로서, 그의 추천에 의해 문화부 장관이 되었다. 그로 인해 그는 '박근혜-최순실' 게이트에 연루, 협력하게 된 것이다. 그러니까 김 전 장관이 문화부 장관이 된 것 자체가 모종의 불법적인 정치적 계산의 결과였으며, 그는 이러한 과정에서 피동적인 주체였던 것으로 보인다. 물론 그렇다고 해서 그의 잘못이 면해지는 것은 아니다.

장관이 된 그가 보여준 행동은 앞서 언급한 대로 불의한 정권에 협력한 것이었다. '박근혜-최순실' 체제의 부역자가 된 것이다. 그런 가운데 정치적 잘못만이 아니라 디자인 전문가로서 의당 가져야 할 책임감도 제대로 갖추지 못했음이 드러났다. 이러한 것들로 미루어 볼 때 김 전 장관의 앞선 발언을, 그의 행동을 통해 조명해보면, 그 실체적 진실은 이렇게 비유할 수 있을 것이다. 그가 디자인 너머로 날아간 곳은 사실 뻐꾸기 둥지였다라고.

박근혜 정권에는 문화산업 분야 전문가들이 많이 참여했다. 주로 광고와 디자인 전문가들이었다. 박근혜 정권은 블랙리스트를 통해서 문화예술인들을 탄압하는 한편 문화산업 전문가들을 많이 동원한 것이다.

이를 통해 박근혜 정권이 생각하는 문화융성과 창조경제의 실체가 무엇이었는지를 짐작해볼 수 있을 것 같다. 김 전 장관도 결국 이러한 동원의 부속물에 지나지 않았던 것이다. 결국 그가 디자인의 범주를 넘어선 일이란 정치의 어릿광대가 된 것이었으며, 다른 영역을 끌어들여 자기화한 일이란 디자인을 정권의 장식물로 만들어버린 것이 아니었을까. 이를 가리켜 '디자이너의 권력화'와 '권력의 디자인화'라고 부를 수 있지 않을까. 김 전 장관의 경우가 바로 이것을 잘 보여주고 있지 않은가.

디자이너의 협력과 책임윤리

20여 년 전에는 디자이너가 최초로 대기업의 임원이 된 것이 화제였다.[9] 하지만 이제 그 정도는 아주 흔하지는 않더라도 그리 드물지도 않은 일이 되었다. 지금은 디자이너가 정치인이 되기도 하는 시대이다. 이미 국회의원과 장관까지 배출했다. 디자이너의 활동 범위가 기업을 넘어서 정치 영역으로까지 확대 된 것이다. 이를 통해 한국 디자인계가 그만큼 성장하고 사회적으로 인정을 받게 되었다고 받아들여도 좋을 것이다. 하지만 과연 그런 만큼 한국 디자인계가 사회적 책임과 의식을 갖추었는지에 대해서는 심히 의문스럽다고 하지 않을 수 없다. 디자이너의 책임은 단지 디자인을 잘하는 것을 넘어선다. 이제 디자인에게 요구되는 책임은 기업적 차원을 넘어서 사회적이고 정치적인 차원으로 나아간다.

이때 중요하게 제기되는 문제의 하나가 바로

9 금성사의 김철호는 1991년 디자이너로서는 최초로 이사가 되었다. 그는 이후 LG전자 부사장 자리까지 올랐다.

'협력Collaboration'[10]이라는 것이다. 물론 여기에서 말하는 협력은 기업과 관련된 디자인 개발에서의 협력을 가리키는 것이 아니다. 지금 한국 디자인에서 새롭게 문제가 되는 것은, 기업과의 관계를 넘어선 '정치적 협력'이다. 앞서 언급했듯이, 디자이너의 사회적, 정치적 진출은 다각적인 협력의 문제를 발생시키는데, 이는 필연적으로 그러한 협력의 사회적, 정치적 의미에 대한 질문을 동반하게 된다.

앞에서 김종덕 전 문화부 장관에 대해서 길게 이야기했지만, 그의 행위가 바로 '정치적 협력'이다. 그러니까 그는 국민이 위임한 권력을 제멋대로 사유화한 '박근혜-최순실' 체제에 정치적으로 협력한 것이다.[11] 그가 행한 정치적 협력은 다수 국민을 위한 것이라기보다는, 국민을 배반한 소수의 권력을 향한 것이었기 때문에 '부역附逆'이라고 해야 한다. 부역은 곧 반역이다.[12] 김 전 장관은 '박-최' 체제에 부역을 함으로써 국민에 대해서는 반역을 한 것이다. 역시 앞에서 거론한 그의 반디자인적인 행위는 그러한 정치적 부역 행위의 일환이었다. 한국 디자인계를 대표하는 디자인 전문가가 반디자인적인 행위를 했다는 사실, 그 점이 바로 우리를 충격에 빠트리고 자괴감을 느끼게 만드는 것이다.

그런데 사실 이러한 행위는 김 전 장관이 처음인 것도 유일한 것도 아니다. 나는 지금 디자인을 잘못해서 기업과 사용자에게 피해를 입힌

10 요즘 우리 사회에서 협력이라는 말은 주로 예술가나 연예인이 다른 분야와 '협업'하는 것을 가리키는 것으로 많이 사용되지만, 이 말은 원래 2차대전 시 독일 점령 하 프랑스에서의 나치 부역 행위를 가리키는 것이었다. 이는 당시 친독일 비시 정부를 이끌었던 패탱 원수가 1940년 10월 30일 히틀러와의 정상회담을 가진 후 "오늘 나는 협력의 길에 들어선다"라고 선언한 데서 기인하는데, 이렇게 협력 행위를 한 자들을 '콜라보(Collabo)'라고 불렀다. 참조: 한불 수교 130주년 기념 초청 전시 '콜라보라시옹, 프랑스의 나치 부역자들 1940-1945'(2016. 11. 24.- 12. 13. 서울시민청 시티갤러리) 도록

11 앞에서 말했듯이, 그의 협력 행위는 블랙리스트의 작성, 관리에 참여한 것과 국가 브랜드와 정부 상징 디자인 등의 개발을 통해, '문화융성'과 '창조경제'를 내세운 박근혜 정부의 선전선동에 적극 부화뇌동한 것이다.

12 부역(附逆)의 사전적 의미는 국가에 반역하는 일에 동조하거나 가담하는 것이다.

것과는 전혀 다른 차원에서, 즉 사회적이고 정치적인 차원에서 빗나간 디자인 행위를 지적하는 것이며, 부당한 권력에 대한 디자인 협력을 문제 삼고 있음을 다시 한 번 환기시키고자 한다.

나는 한국 디자인사에서, 이러한 협력 행위가 본격적으로 등장한 것은 '디자인 서울'에서부터라고 판단한다. '디자인 서울'은 오세훈 전 서울시장이 재임 2006년-11년 중 추진한 정책이었으며, 여기에 많은 디자이너들이 참여하였음은 잘 알려져 있다. 대표적인 인물은 제1대 디자인서울총괄본부장을 맡은 권영걸 전 서울대 교수와 제2대 디자인서울총괄본부장을 맡은 정경원 전 카이스트 교수이다. 물론 이외에도 다수의 디자이너들이 '디자인 서울' 정책 및 사업에 직간접적으로 참여하였지만, 가장 적극적이고 선도적으로 '디자인 서울'에 참여하고 실질적으로 이를 이끌어간 사람은 권영걸, 정경원, 이 두 사람이다.

'디자인 서울'에 대한 관점과 평가 역시 사람마다 다를 수 있겠지만, 나는 그것이 '디자인의 정치화'였다고 단언한다. 나는 '디자인 서울' 자체가 디자인을 정치적으로 오남용한 것이라고 보는 만큼, 그에 앞장서서 협력한 디자이너들을 '디자인 부역자'라고 규정한다.[13] 물론 '디자인 서울' 정책 및 사업에 단순(?) 참여를 한 디자이너들까지 모두 부역자라고 몰아버릴 수는 없을 것이다. 그러나 직접적이고 적극적으로 참여한 디자이너들의 책임은 면제 될 수 없다고 생각한다. 아무튼 기업 봉사가 아닌 정치적 복무 또는 협력으로서의 디자인은 '디자인 서울'에서부터 본격적으로 시작되었다고 보아야 한다. 그것은 사실상 앞서 언급한 '디자이너의 권력화'와 '권력의 디자인화'의 원형이라고 할 수 있다. 디자인은 자본만이 아니라 권력의 얼굴을 분칠해준다. 그런 점에서 오세훈의 '창의시정'과 박근혜의

13 참조: 최 범, '세월호와 디자인 서울', 〈한국 디자인의 문명과 야만〉, 2016. 안그라픽스

'창조경제'는 본질적으로 다르지 않으며, 그러한 행위에 적극적으로 참여한 디자이너들은 디자인 협력자 또는 부역자라고 불러야 마땅하다.

지난 수십 년간 한국 디자인의 양적 팽창은 파워 엘리트 디자이너들을 낳았다. 이는 한국 디자인의 성장이 가져온 부대 효과인 셈이다. 하지만 중요한 것은 정작 그러한 파워 엘리트 디자이너들은 누구이며, 그들은 누구를 위하여 무엇을 하였나, 하는 물음이 아닐까. 일반화할 수는 없지만, 한국 파워 엘리트 디자이너의 초상을 살펴보기에 가장 적합한 인물은 바로 제2대 디자인서울총괄본부장을 지낸 정경원 교수가 아닐까 한다. 그는 박근혜 정부의 창조경제에 대해서도 이렇게 맞장구를 쳤다. "정 교수는 '창조경제를 미래성장 동력으로 설정한 박근혜 정부의 선택을 시대의 흐름을 정확히 읽은 탁월한 결정'이라고 높이 평가했다. 그러면서 '디자인 창조경제'가 대한민국에 제대로 뿌리내리기 위해선 좀 더 과감한 정부의 인프라 구축이 절실하다고 강조했다."[14] 과연 정권이 바뀔 때마다 뻐꾸기를 날리면서, 디자인 컨트롤 타워가 필요하다고 목소리를 높이는 일은 과연 한국 디자인계 전체에 도움이 되는 것일까, 아니면 그저 몇몇 디자인 엘리트들이 자신의 야망을 숨긴 채 넣는 추임새에 지나지 않는 것은 아닐까.[15]

이제는 디자이너가 국회의원도 장관도 되는 마당에, 그 누구도 더 이상 한국에서 디자이너의 사회적 위상이 낮다고 한탄할 수는 없을 것이다. 그러나 그처럼 높아진 디자이너의 사회적 위상에 비해 그들의 사회적, 정치적 의식과 책임감은 전혀 높아 보이지 않는다. 이제까지 한국 디자인의 양적 팽창의 혜택을 입은 디자이너들 중에서 제대로 된 책임감을 보여준 이는 거의 없는 것 같다. 결국 현실은 커다란 인구 집단을 형성한

14 http://news.heraldcorp.com/view.php?ud=20141120000700&md=20141124074551_BL
15 참조: 최명식 외, 〈디자인의 힘, 컨트롤 타워가 필요하다〉, 2008. 미학사

디자이너들 가운데 몇 사람이 예외적으로 우리 사회의 고위층에 오르고 엘리트가 된 것일 뿐이다. 하지만 대부분 그들이 보여준 행태는 디자인계의 이익을 대변하기보다는, 그들을 발탁한 권력에 봉사하거나 아니면 그것을 자신의 이익을 위해 치환해버리는 것이었음을 부정할 수 없다. 이런 현실에서 정말 디자인계 전체의 이익이란 것이 의미가 있을까. 물론 디자인계 역시 자신들만의 집단 이기주의에 빠져서는 안 될 것이다. 하지만 지금 한국 디자인계는 그런 걱정을 하는 것 자체가 사치에 가깝다. 한국 디자인계의 몇몇 엘리트들과 3D 업종으로 추락하고 있는 한국 디자인계의 현실을 하나의 시야에 포착하는 것은 거의 불가능한 일이기 때문이다.

한국의 디자인 엘리트들이 정말로 해야 할 일은 무엇일까. 적어도 정당성 없는 정부의 얼굴 마담 노릇이나 하는 것은 아닐 것이다. 그리고 정권이 바뀔 때마다 그 놈의 지겨운 컨트롤 타워 타령이나 하면서 높은 자리라도 하나 만들어지지 않나 하고 마른 침만 삼키는 사람이 과연 한국 디자인의 진정한 오피니언 리더인 것일까. 자신들의 제자와 후배들이 실업난에 고통 받는 현실에 정말 관심을 가지고 진지하게 고민하는 교수와 선배들은 없는 것일까. 한국 디자인계에 요구되는 진정한 엘리트는 과연 어떤 사람이어야 할까. 이제껏 한국 디자인이 디자인 전문가로서의 책임윤리와 디자인 공동체의 운명을 배려하는 엘리트를 만들어내지 못했다는 사실을 솔직히 깨닫는 데서부터, 그러한 고민은 시작되어야 할 것이다. ✄

디자인 평론

디자인 평론 3

펴낸이	강대인
엮은이	최 범
멋지음	윤성서

펴낸날	2017년 6월 15일
펴낸곳	파주타이포그라피학교
	우10881 경기도 파주시 회동길 330
	전화 070-8998-5610/4
	팩스 0303-0949-5610
	info@pati.kr
	www.pati.kr

ⓒ 2017 파주타이포그라피학교

ISBN 979-11-88164-01-1 94600
 979-11-953710-3-7 (세트)

이 책은 500부 한정판으로 만들어졌습니다.

내지	한국제지 모조 미색 100g/m^2
표지	한솔제지 아트지 300g/m^2
글꼴	산돌 명조 Neo1, 산돌 고딕 Neo1
	Palatino, Univers LT std
	Kozuka Mincho Pro
인쇄	애니프린팅